鄧皓禮、張毅鏗＠
ER Esports 著

電競解毒

從電玩中贏得親子關係

萬里機構

推薦序一

打機！我有玩過，那時候要去機舖，用現金換上一棟打機用的硬幣，然後逐個硬幣投入選中的遊戲機，才能啟動遊戲。每入機舖一次，少則幾十元，多則百幾二百元，在那個年代，算是較好的消遣。但我的自制力強，所以不像一些朋友沉迷上癮，每天都到機舖流連幾小時，每次花上好幾百元打機費。換言之，沉迷打機不是現在年輕人的獨有問題，但由於現代電訊科技發達，在手機上可以玩的遊戲多不勝數，因此，這個世代的年輕人染上打機癮較我們那個年代普遍。

為人父母者當然不希望自己的子女沉迷打機，因為打機花掉太多時間，而且造成精神疲倦，視力和肩頸肌群受損，更影響學業進度。一些父母更責罵其經常打機的子女說：「成日打機！讀唔成書，大個等做乞兒啦！」這句說話就像我們年代的父母說：「成日走去踢波，唔讀好書，大個等做乞兒啦！」一樣意思。當年踢波踢得叻，可以做職業足球員，搵到食。同樣，今時今日如果你打機打得叻，亦可以成為電子競技運動員，一樣可以作為收入可觀的一份職業。

踏入 21 世紀的 20 年代，電子競技已成為全球增長最快的產業之一，觀賞電子競技的觀眾估計到了 2023 年會增長到接近 6 億 5,000 萬，而有關電子競技的收入則增加至 16 億美元。

在香港，電子競技屬起步階段，大眾市民對這項新興運動認識不深。因此，我誠意推介《電競解毒——從電玩中贏得親子關係》這本內容豐富的書，讓大家能夠多了解電子競技的發展歷史，以及學習如何健康的享受參與電子競技的樂趣。

鍾伯光教授

香港浸會大學體育、運動及健康學系教授
兼社會科學院副院長（發展）

推薦序二

電競，一個讓香港學生、家長乃至教師們覺得既陌生又熟悉的字眼。一方面教師、家長和學生不一定理解甚麼是電競，另一方面他們亦有感電競等於打機，有損學業。2022 年，電競將新列為杭州亞運比賽項目，國際奧委會亦宣佈將設奧運虛擬系列比賽，全球電競發展急速，電競已成為電競選手、產業持份者、企業乃至各地政府投資發展的新領域。

這本書的趣味之處不僅在於將電競視作一種經濟產業，而將其視為一種溝通工具，以家長與子女為核心，又以運動心理學的角度，剖析當中的溝通障礙；實則探討親子間對電競看法上的差異，希望從中找到一個平衡點。

在絕大多數的香港家長和教育制度下，電競和不務正業的「打機」並沒有太多分別。然而在網絡時代成長的新一代年輕人而言，電競就是一個證明自我能力、實現自我價值的一個舞台。兩個時代，兩種不同的觀念，如果對電競沒有適當的認識和溝通，必有損親子之間的關係。

筆者推薦此書是因為本書是為家長、學生，甚至教師度身打造，從簡單的全球電競歷史和遊戲的介紹，到從運動心理學出發的親子溝通情景案例分析，讓家長和教師更直觀和簡單地學習電競，引領子女、學生找到屬於自己的天空。

梁家文博士
香港教育大學健康及體育學系助理教授

推薦序三

以電子遊戲作為競技項目，早在 1970 年代就已經出現，距今約 50 年；而「eSports」（後來統一翻譯成「電子競技」）這個名稱，最早在 1999 年的新聞稿中就已經出現，距今 20 多年。經歷了漫長的發展，遊戲在變，產業成型，科技快到追不上；而最追不上的，反而是「看法」。電子競技的進化遠遠超前，但公眾對電子競技的印象和看法，卻仍停滯不前，甚至產生了與電競發展背道而馳的誤解，你可以把這一切看成是年輕人與成年人之間的「世代之爭」。

年輕人大多支持電子競技，覺得這是屬於正常的社交娛樂，甚至認為大膽納入職業生涯規劃亦不為過——年輕人就是電子競技的「用家」；成年人則不願支持，怕年輕人沉迷遊戲，嚴重的更會導致社交障礙，荒廢學業，影響前途——成年人就是電子競技的「買家」，套入家長與孩子的關係中，家長作為付錢一方的「買家」，很難把電子遊戲或電子競技看成是對孩子未來的投資。所以今時今日，即使電子競技產業多蓬勃，仍未能獲得大部分家長們的接納。

以上的情況，可能是因為亞洲家長（Asian Parents）的傳統思想所規限？或出於家長一貫對電子遊戲的競技文化及歷史的冷眼？還是對這個產業本身的不肯定而缺乏信心？以上的問題如果都能一一解答，這個多年來的心結會否能迎刃而解？本書正是為此而生。

坊間關於電子競技的書籍大多以介紹產業發展或商業運作為主，而以文化歷史、體育運動、親子關係等多角度看電子競技的，絕無僅有。本人好友 Henry（張毅鏗），身兼本書的共同作者，夥拍運動心理學家 Alex（鄧皓禮），合著了一本可能是香港第一本給家長看的輕鬆閱讀、電競解「毒」攻略本。

要化解年輕人與成年人有關電子競技問題的這場「世代之爭」，談何容易。但我期望這本書，可以給家長一點啟發。說不定你會成就了他日的電競界巨人。

胡耀東先生
電競管理課程文化及歷史講師
RETRO.HK | 香港遊戲協會創辦人
Neo Geo World Tour 主辦人

自序一

作為一個運動心理學家，筆者深知心態的調整在競技運動中起到至關重要的作用。在普通人眼中，運動員平日的訓練不外乎都是在提升競技技巧和體能水平，而忽視競技心態的重要性。就筆者多年在香港和歐洲職業球隊擔任駐隊運動心理學家的心理輔導經驗，即使是全球頂尖的球員都隨時因為心態轉變而影響競技表現。

隨着 2021 年全球電競市場的飛速發展，電競選手這一職業也漸漸走入普羅大眾的視野。他們和傳統競技運動選手一樣，對技術和體能方面都有相當嚴格的要求。但從一個運動心理學家的角度出發，技術、體能和心態的三向發展才是成為頂尖電競運動員的最佳成長模式。例如，為本公司電競選手擔任教練時，除了注重選手的技術發展以外，更着重對競技心態的輔導：讓選手從內審視自我的競技心態，擺脫負面消極的心理陰影，提升競技心理強度。最終幫助該位電競選手在電競賽事中脫穎而出，並代表香港出戰亞運電競賽事。

除此之外，筆者亦投身電競教育範疇。在傳統的香港家長眼中，電競等於打機，只不過是小孩貪玩的藉口。然而，在歐美國家，電競課程已經在大學、中學和小學中大放異彩，各種電競課程和比賽更是應運而生。兒童電競教育相較職業電競教育的最大分別在於：前者更側重學生的全人教育，包括行為、溝通以及心智方面的提升，而後者的最終目的在於提升競技水平。

在現今香港應試教育體制之下，家長樂此不疲地讓子女追求學業上的成就，而忽視了全人教育。而在飛速發展的社會環境下，子女的溝通能力、抗壓能力及人際關係等身心全面發展更顯得至關重要。

因此筆者想藉着本書，為家長們帶來全新的教育理念，該部分內容將分為以下章節：家長與子女的關係、電競運動員心理剖析、電競心理輔導模式，以及家長和子女如何看待打電動以及溝通和心理建設等方面，相信對家長處理子女身心問題有所裨益。

不管在何種情況下，全面發展總是優勝過顧此失彼的偏科發展。希望本書能讓讀者和家長認識子女身心全面發展的重要性，從電競角度幫助他們更進一步。

最後，在此特別鳴謝黃茗瑜小姐為本書的 Chapter 06「常見困境篇：如何預防打機成癮」提供內容，以及陳江濤先生為本書的內容提供修改建議。

鄧皓禮
運動心理學家

自序二

因筆者的父母都是資深的電子遊戲玩家，我早在孩童之時，已和遊戲結下不解之緣。風靡全球的「紅白機」FC 遊戲機是我的第一部家用遊戲機，而首次接觸的電腦遊戲是由 DOS 運行的《大戰略 II》。依我所見，電子遊戲並非家長口中的洪水猛獸，只須建立正確的遊戲觀念和時間管理，它能提升不同年齡層人士的學習興趣。

猶記得 1992 年尚就讀小學的我，見到《橫山光輝三國志》中有一個名為諸葛亮，智力值為 100 的將領，心生好奇，學習三國知識的興趣油然而生；1993 年的《大航海時代 II》，讓我捧着父親送的地球儀，學習世界地理；1996 年的《金庸群俠傳》潛移默化帶我走進金庸的文學世界，並渴求組裝更強電腦的硬件知識；玩北美伺服器 *World of Warcraft* 提升我的英文能力。遊戲為我帶來了另類卻高效的學習動機。

投身社會後，筆者在香港、澳門、上海、台灣等地區，以至在日本和美國累積的電子競技比賽營運經驗和復古遊戲知識，讓筆者體驗電子競技的全球化演變和龐大的發展潛力。藉着這本書，筆者希望家長能更了解電子競技對子女成長的好處，以及行業的發展潛力，該部分內容包括：何謂電競、電競簡史、電競比賽、電競崗位、電競市場資訊等，為讀者提供全面的環球電競市場資訊和發展演變，為兒童、青少年乃至家長展開電競發展藍圖。配合後文運動心理學家鄧皓禮的專業建議，希望打破世代隔閡，讓親子關係更上一層樓。

最後，在此特別鳴謝 RETRO.HK | HKGA 創辦人胡耀東先生為本書的內容提供建議。

<div align="right">

張毅鏗

ER Esports 副總裁
香港大學 iDENDRON 屬下創科成員
Invisible Tech 共同創辦人

</div>

目錄

CHAPTER 01

電競產業篇
―――何謂電子競技―――

CHAPTER 02

家長與子女篇
―――了解電競與子女身心發展的關係―――

Contents

CHAPTER 06

常見困境篇
—— 如何預防打機成癮？ ——

Appendix

從打機說起
—— 寫給家長的電競知識 ——

CHAPTER 01
電競產業篇

何謂電子競技

子女日夜機不離手，有時更堅定不移跟爸媽說「我要做電競選手！」究竟他們口中的「電競」是甚麼？到底是不是與「打機」（打電動）無異？正所謂知己知彼，百戰百勝，做家長倘若想了解子女心底所想，與他們拉近距離，甚至希望在他們的追夢路上扶一把，那麼就要清楚知道「電子競技」是甚麼。

何謂電競（電子競技）？

電子競技在坊間有多個不同的定義，沒有一個統一的說法。但普遍來講，電子競技是以軟硬件設備為器械，在統一、可複製和公平的競賽規則下，在電子遊戲中的環境下進行人與人之間的對抗性的運動，考驗選手的思維、反應、心眼四肢協調和意志等能力。[1]

所以電子競技與一般打遊戲機不同，並不是隨意開機打電動作娛樂休閒活動那麼簡單。選手必需按比賽規則達成特定目標或拿到一定的分數才會視之為勝利，具有一般比賽講求的「可定量」、「可重複」和「精確」的特點。

◆ 電競並非隨意開機打電動的娛樂活動，而是有比賽規則的競技比賽。

1 戴焱淼：《電競簡史──從遊戲到體育》（香港：三聯書店（香港）有限公司，2019 年）

02

認識電競簡史

在互聯網和直播技術還未發展蓬勃時，外國通常稱電子競技為"Competitive Gaming"，但在互聯網和直播技術普及後，遊戲受眾提高，而且觀眾也更加多，進而令遊戲比賽產生了龐大的贊助和廣告收益，令電競比賽變得商業化，帶動電競選手和隊伍職業化，兩者的提升令電競比賽製作和規模變得更大型和更專業，提升賽事的觀賞性和娛樂性，成為現今的電子競技（esports）。所以嚴格來説，電子競技並非一門新產物和娛樂活動，而是像一般運動比賽一樣是職業化的運動項目。

隨着科技進步，電子競技不再局限在「街機」、「電腦」或是「主機」，也逐漸可以簡單地用一部手機就可以進行比賽，簡稱「移動電競」。

15

第一階段
街機和主機時代

第二階段
PC 時代

第三階段
網絡遊戲時代

第四階段
手遊時代、AR、VR 和將來的雲端遊戲時代

表 1　**電子遊戲的發展歷史**

街機和主機時代

- 上世紀 70 年代初第一部商用街機 "Computer Space" 出現
 ➡ 70 年代後期到 80 年代初街機興起(街機黃金年代)
- 美國雅達利等公司發展主機市場
 ➡ 培養了第 1 代家用機玩家
- 隨後任天堂等日本公司,提供了和雅達利不一樣的遊戲而大受歡迎
 ➡ 例如:任天堂第一方開發的《超級瑪利歐兄弟》和第三方開發的《勇者鬥惡龍》和《最終幻想》等

*家用機市場發展蓬勃(一直發展到現今的 PS5、Switch 和 Xbox Series X)

第二階段 PC 時代

- 個人電腦普及
- 發展了一系列即時戰略遊戲,例如《沙丘 II》、《世紀帝國》、《星海爭霸》和第一人稱射擊遊戲例如:《毀滅戰士》、《雷神之鎚》、《反恐精英》
- 低頻寬互聯網的出現,電腦遊戲加入上網對戰和社交功能
- 大量「網吧」出現

*造就韓國電子競技急速發展和專業化,例如一系列星海爭霸比賽

第三階段 ▶ 網路遊戲時代

- 高速互聯網普及
 - ➡ RTS 衍生 MOBA 類遊戲，例如《英雄聯盟》、《刀塔》
 - ➡ FPS 衍生 Battle Royale Game，例如《絕地求生》和《堡壘之夜》
- 家用機的網上功能變得成熟，一系列受歡迎的遊戲提供網上對戰
 - ➡ 例如：《街頭霸王》、《拳王》、FIFA、NBA 等遊戲系列

第四階段 ▶ 手遊時代、AR、VR 和將來的雲端遊戲時代

- 智能電話功能提升，發展大量休閒手機遊戲
 - ➡ 例如：Angry birds、Candy Crush
- 很多電腦和家用機的遊戲開發手遊版
 - ➡ 例如：電腦版的《英雄聯盟》，開發成手遊版的《傳説對決》和《王者榮耀》
- VR 和 AR 遊戲發展
 - ➡ 例如 VR 的 Beat Saber & AR 實境的 Pokémon GO 和 HADO

*打電動硬件的門檻下降，遊戲受眾越來越多

◆ 隨着科技進步，可以透過 AR 和 VR 得到更豐富的打電動遊戲體驗。

了解適合作為電競
比賽的遊戲特質

坊間普遍認為不是任何遊戲都適合成為電子競技比賽
中的遊戲，能成為電競中的遊戲大多數都要符合以下
特質：

表 2　　**電競遊戲的特質**

容易操作
和理解

具公平競爭
的規則

不需過多
高級配置

可持續
發展

1 容易上手，但操作上限要夠高

遊戲需要易上手，才能吸引不同層面的玩家，否則受眾低，比賽難以得到贊助以維持商業化。但電子競技比賽同時需要高觀賞性，所以遊戲需要有高的操作和技術上限，讓選手做出極限操作。遊戲若可以做到每位玩家都有不同演繹，帶來不同遊戲結果和組合，不但能增加遊戲的觀賞性，亦能有效展現玩家的個人技術和風格。

2 不需過多高級硬件配置

一個需要太多昂貴配置的遊戲會增高遊戲門檻，容易令玩家卻步，減低遊戲受眾。若玩家的遊戲表現輕易受遊戲配置的數量或性能影響，都會大大減低遊戲的公平競爭性。

3 具公平競爭的規則

適合電競比賽的遊戲十分講求遊戲的公平性和競爭性（例如低隨機性），因為比賽目的是考究選手的個人操作、策略和團隊合作等。若玩家只在遊戲中使用特定的過強角色或技能就能輕易勝出比賽，遊戲便會失去公平競爭。同時單靠課金（Pay to Win）就能取得巨大比賽優勢的遊戲也不能達到電競比賽遊戲的標準。

◆◇ 電競比賽講求遊戲的公平和競爭性，考究選手
的個人操作、策略和團隊合作等。

4 可持續發展

電競比賽需要一個可以不斷發展的「長壽遊戲」，否則
就難以衍生出具持續性和商業價值的電競比賽。而遊
戲的競爭性是重要元素，所以遊戲廠商需要不斷的維
持各版本的平衡。

04

認識電競賽事

為了能令電競商業化並迅速地在世界各地發展，業界需要持續舉辦電競比賽以獲得恆常贊助收益。Riot Games 和 Activision Blizzard 為了令電競比賽更有制度和更商業化，他們為區域聯賽引入賽事特許經營，將比賽聯盟化。新制度下會取消降級制度，投資者的戰隊會有固定席位，大大減低投資者成立戰隊的風險，令更多投資者願意陸續投放資金，尤其是那些職業運動球會的班主。該制度更讓遊戲公司、戰隊擁有人和選手共同分享盈利，幫助電競生態發展。

◆ 拳皇電競世界賽(上海站)

另一方面，也有很多玩家覺得不是所有遊戲的賽事都適合套用聯盟化，反而應該用公開賽(Open Tournament)的方式，讓玩家不用加入遊戲戰隊成為選手都能參與賽事，例如 FIFA 和 Fortnite World Cup 就是一個例子。只要玩家有實力就能參與國際賽事。FUT Champion（另稱：Weekend League)就讓表現出色的 FIFA 玩家獲得參與各種全球錦標賽的資格。玩家贏得愈多，就有更好的獎勵。

◆ 拳皇電競世界賽(上海站)特別的擂台設計

- 英雄聯盟全球總決賽(League of Legends World Championship)
- 英雄聯盟季中冠軍賽(Mid-Season Invitational)
- 英雄聯盟全明星賽(League of Legends All-star Event)

以上是 Riot Games 舉辦的英雄聯盟全球三大賽事，只有在各大賽區表現最出色的職業隊伍和選手才有資格參與。另外英雄聯盟全球總決賽在 2017 年打敗其他大賽，榮獲"Esports Live Event of the Year"的電子競技產業獎。當時賽事透過 AR 技術召喚了遊戲中的一條遠古巨龍到北京鳥巢體育館。該賽事的規模和專業性絕對是行業標杆。[2]

23

2 孫博文、藍柏清、葉靖波、應舜潔、陳斯宇：《電子競技賽事與運營》
（北京：清華大學出版社，2019 年）

DOTA 2 國際邀請賽（The International）

Valve Corporation 每年舉辦一次的全球性比賽，由 2013 年開始，該比賽的獎金池經遊戲中發行的 Battle Pass 進行眾籌，收入的 25% 會加進獎金池，讓這個比賽連續成為全球最高獎金的電競賽事，單是 DOTA 2 TI 10 的總獎金池就突破 3 億港元，賽事規模也是業界的標杆！

堡壘之夜世界盃（Fortnite World Cup）

EPIC Games 每年舉辦的賽事。它的單人賽事總獎金在 2019 年是全球最高的。

超過 4,000 萬玩家在 10 個星期的線上比賽爭奪 100
個決賽入圍資格。這 100 位入圍的選手至少獲得 5
萬美金的獎金，該單人賽事最後由一位 16 歲的選手
Kyle Giersdorf 贏得冠軍和 300 萬美金的獎金。

EVO 格鬥遊戲電競大賽（EVO Championship Series）

是其中一個最具歷史、專為格鬥遊戲而設的電競比賽，
1996 年由一個格鬥遊戲網站"Shoryuken.com"舉辦。
比賽初時叫做"Battle by the Bay"，2002 年改名為
EVO，隨後在 2021 年由 Sony 和 RTS 共同收購。

2004 年日本格鬥圈傳奇人物梅原大吾，在《街頭霸
王 III》的比賽中，以每 0.3 秒格擋一次，連續 15 次
格擋美國知名選手 Justin Wong 所使用春麗的百裂
腳；在《街頭霸王 III》，三度衝擊的經典對戰場面
（"Moment 37"）就是在 EVO 發生。

經典俄羅斯方塊世界錦標賽 （Classic Tetris World Championship）

2010 年在美國舉辦至今，比賽採用 1989 年任天堂灰機版本推出的第一代俄羅斯方塊遊戲，等級愈高方塊落下的速度愈快。而 CTWC 比賽從 18 等開始，29 等之後方塊下降速度不到 0.4 秒。筆者 2018 年有幸認識曾獲 CTWC 七屆冠軍的 Jonas Neubauer，親眼見識到他手速之快，難怪他會打破「最快清除 100 列」和「最快得到 30 萬分」的世界紀錄，絕對是 Tetris 的傳奇人物。

世界電子競技大賽 (World Cyber Games)

2000 年創立並於 2001 年在首爾舉辦第一屆賽事，賽事遊戲為 Blizzard Entertainment 的《星海爭霸》（Starcraft）和 EA Sports 的 FIFA2001。現今的電競

賽事大多參照 WCG 的模式，WCG 可説是電子競技模式的開拓者，同時亦締造南韓電子競技職業化和產業化。隨後 WCG 的主要贊助商 Samsung 改變核心發展方向，集中發展智能手機，但 WCG 卻是用電腦作賽，因而停止贊助，導致 WCG 在 2014 年至 2018 年停辦，直到 2019 年再重新在中國西安舉辦。

星海爭霸 II ESL Pro Tour 和 DreamHack 大師賽

前身是 Starcraft II World Championship Series，2012 年至 2020 年由 Blizzard Entertainment 舉辦，2020 年開始改為由 ESL、DreamHack 與 Blizzard 合辦。預計每年將舉辦 6 場國際賽事，包括 4 場 DreamHack 和 2 場 ESL。

前作《星海爭霸》在 1998 年發行，是一款即時戰略遊戲，內容是圍繞人類、神族和蟲族之間的戰鬥，該遊戲在韓國本土銷售量累計超過 250 萬套。當時南韓提倡文化立國策略，重點發展遊戲產業，提升國家網絡基建，並成立韓國電子競技聯盟(KeSPA)，除了為南韓電競發展掌舵，也造就了星海的成功。

05

揀選電競職業中的
不同崗位

要投身電競行業，不一定只做電競選手。由於現時有
很多電競遊戲都得到大量投資，所以不少電競比賽都
能發展得十分專業，規模也比想像中大，因而衍生出
不同的相關職業，當中就有以下的分類：[3]

➤ 電子競技戰隊

工作內容	+ 負責為電競比賽出戰
	+ 由於電競遊戲內容會不斷更新，選手必需有強勁的學習能力
	+ 一般選手年齡由 16 歲到 25 歲

建議需具備的基本能力 / 條件

+ 優秀的學習能力
+ 優秀的心理質素和抗壓能力
+ 非常講求天分

3　超競教育、騰訊電競：《電子競技職業生涯規劃》（北京：高等教育
出版社，2019 年）

數據分析師

工作內容

+ 負責記錄每一場賽事的資料，包括：現階段版本在不同地區流行的打法、對手正選後備的數據、對手的比賽策略等
+ 分析資料，協助教練製定作戰方案
+ 熟悉遊戲
+ 具備良好分析能力
+ 需掌握不同的途徑拿取對手的數據，以及認識不同數據統計分析的方法和工具

建議需具備的基本能力 / 條件

+ 良好策劃能力　　+ 良好分析數據能力　　+ 熟悉數據分析工具
+ 熟悉遊戲

◆ 數據分析

◆ 數據分析

教練

工作內容	+ 教練可分正副兩類，也包括運動心理學家
	+ 主要教練負責安排選手訓練和休息時間，確保選手的出賽狀態
	+ 需與分析師研究策略，向隊伍提供按隊伍弱項進行競技訓練和賽場指揮
	+ 大多數電競教練都由前電競職業選手擔任，因為他們更能理解選手的需要，促進雙方溝通
	+ 需要有足夠的理解能力應對不同遊戲的更新內容

建議需具備的基本能力 / 條件

+ 曾任電競選手，理解選手的需要　+ 良好策劃能力
+ 熟悉遊戲

領隊

工作內容	+ 負責管理隊員紀律，確保隊員遵守遊戲公司合約條款
	+ 安排粉絲交流時間和一般出行管理，例如：出國比賽簽證、住宿安排和當地的訓練地方等
	+ 確保隊員在國外的安全
	+ 經常需要與教練、選手和其他工作人員溝通，極講求人力資源管理的能力
	+ 需熟悉遊戲定位，對國內外電競生態環境、其他電競戰隊和賽事有一定了解

建議需具備的基本能力 / 條件

+ 擅長處理行政事務　+ 優秀人力資源管理能力　+ 熟悉遊戲

賽事執行組 （行動組）

工作內容

+ 電競比賽最前線的執行人員
+ 負責處理比賽中的要事
+ 作為觀眾和選手的溝通窗口
+ 需按照賽事策劃組的計劃執行賽前準備，例如：人物資源管理、根據比賽風格設置場地、安排場地大小、劃分觀眾和選手休息區和檢查場地、安排拍攝位置和拍攝方法等

建議需具備的基本能力 / 條件

+ 良好溝通能力　+ 熟悉比賽流程

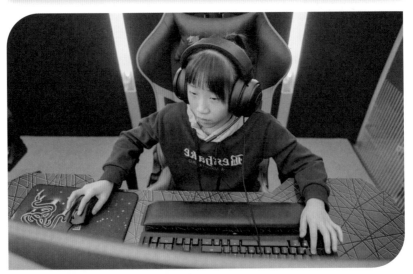

◆◆ 賽事執行組是觀眾和選手的溝通窗口

賽事策劃組

工作內容

+ 主要負責賽前和賽後工作

賽事前期

+ 整體規劃，包括撰寫招商方案，吸引贊助商投資比賽、
 行銷推廣、社群管理、設定比賽目的和賽制
+ 負責比賽的行政和財務工作，並與贊助商進行溝通

賽事後

+ 提供賽後報告，主要為宣傳及評估日後比賽

建議需具備的基本能力 / 條件

+ 良好書寫能力 + 良好銷售能力 + 熟悉行政和財務工作

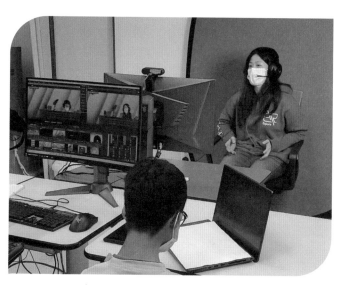

◆ 賽事策劃組負責電競比賽中整體
的規劃

33

導播

工作內容

+ 屬製作部最高職位
+ 設計整個比賽畫面
+ 策劃直播內容及執行方式，達至提升賽事的觀賞性
 例如：透過實況製作導播機，利用場內不同的鏡頭切換
 不同的畫面，繼而結合多個畫面再呈現給觀眾
+ 要有一定的應對能力，配合和協調直播時的問題，再指
 示其他工作人員

建議需具備的基本能力／條件

+ 熟悉直播的運作及流程　+ 良好的應對能力和臨場應變能力

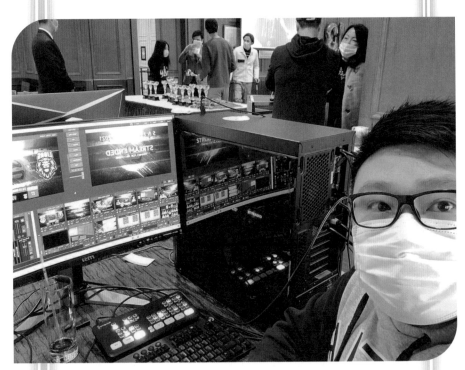

◆◆ 筆者為交易廣場 48 樓的私人
　　電競賽事擔任導播

電競賽事OB (賽事觀察者)

工作內容
+ 需對遊戲有一定的認識和專業理解
+ 能預判選手的反應甚至下一步
+ 與導播合作，預先捕捉比賽中的關鍵畫面

建議需具備的基本能力 / 條件
+ 對遊戲有專業的理解　+ 能揣摩玩家的反應

音控師

工作內容
+ 音控師調配及判斷甚麼聲音值得收入在畫面中
+ 例如比賽中來自不同區域的聲音
　來自現場觀眾、直播主持、遊戲背景音樂
+ 按不同畫面，把聲音輸出給現場觀眾和直播平台

建議需具備的基本能力 / 條件
+ 對聲音敏感　+ 了解觀眾在音響或聲音上有哪些需要

燈光師

工作內容
+ 燈光師就如比賽中的化妝師
+ 設計比賽燈光的配搭，令場面感更大
+ 帶動整體比賽氣氛，增加觀眾的投入程度

建議需具備的基本能力 / 條件
+ 熟悉操控燈光效果

字卡師

工作內容

+ 為導播提供準確的賽事資訊
+ 協助結算分數,操作電腦或字卡機給導播字幕
+ 根據比賽內容設計直播相關的美術圖,整理比賽中線上、線下的畫面
+ 令整個比賽畫面更加專業化

建議需具備的基本能力 / 條件

+ 懂得設計美術圖

場控

工作內容

+ 根據比賽和活動內容,協助字卡師蒐集相關資料和素材
+ 與導播計劃直播內容
+ 在比賽時負責工作人員和現場的溝通,帶領直播頻道聊天室和粉絲互動
+ 提升直播間的氣氛

建議需具備的基本能力 / 條件

+ 搜集資料能力　　+ 懂得帶動現場氣氛　　+ 良好溝通能力

主播

工作內容

+ 主要帶動現場氣氛
+ 向觀眾解釋比賽內容，需了解比賽流程和規劃，懂得帶領比賽場面
+ 適當時候介紹贊助商和安排廣告時間
+ 需要適當地跟觀眾或賽評互動，保持場面氣氛
+ 講求一定的臨場反應和口才能力
+ 講解選手採用了「甚麼」戰術

建議需具備的基本能力 / 條件

+擅長帶動現場氣氛，與人互動　+ 良好溝通能力
+良好應變能力　+ 對各類遊戲有一定理解

37

電競賽評

工作內容

+ 部分為遊戲的高端玩家，因為這崗位需要對遊戲有專業的認識，對遊戲的細節有高度的了解
+ 在比賽中向觀眾作出分析
+ 講解選手「為何」採用了某一戰術

建議需具備的基本能力 / 條件

+ 遊戲的高端玩家　+ 對特定遊戲有專業的認識
+ 良好分析能力

與子女一起尋找
電競的就業渠道

電競發展是一個全球現象,社會上不能忽視電競對經濟和科技發展的顯著影響力。即使現時電競在香港發展未算成熟,但受到大圍環境因素影響,將來都會有一定的市場價值,家長不必太過擔心電競會是一個泡沫行業。相信只要有好遊戲,喜愛該遊戲的玩家就會希望參與或觀看賽事,自然會衍生贊助、廣告、傳播權、門票和遊戲 IP 商品的收益。

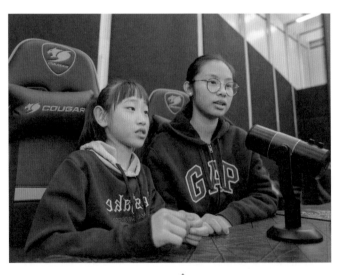

◆ 學員在學習做電競賽事的主播

以日本為例，因為 1962 年一條名為「景品表示法」的法例，令當地電競發展一直受到掣肘，該法例限制日本國內電競比賽的獎金上限不能多於 10 萬日元，令不少選手為之卻步。可是，隨着國際間不斷關注日本的電子競技發展和日本遊戲技術發展上的顯赫表現，日本政府已經開始改善目前的情況，就是為了增加日本在電子競技的全球影響力。

電子競技屬國際性行業，要投身電競就要拓闊自己的眼界，不要只局限於在當地發展，同時亦要有良好的語言能力以應付國際性的場合。除了語言技能外，投身電競界亦需要熟悉電競圈的業界人才和工作。初投身時，可從電競其他職業入手，例如從擔任 OB（賽事觀察者）、裁判或電競公司助理開始，學習電競幕後工作，繼而擴大自己在行內的圈子，建立不同人脈。

表 3　電競行業崗位

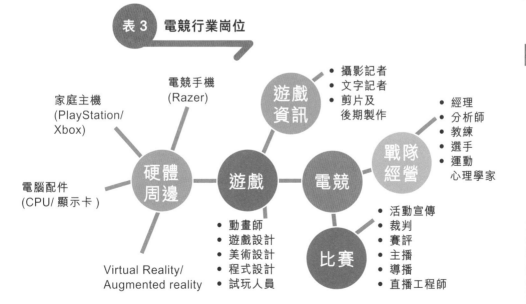

當然家長亦可以鼓勵子女透過學習接觸電競行業，例如參加不同課程認識業內人士，同時亦能建立電競相關的專業知識。另外，也可以建議子女先加入一些活動製作公司，從而累積舉辦活動的經驗為日後的電競發展鋪路。

解鎖提示

家長可以建議子女按照自己的興趣及強項去選擇電競職業中的崗位，或者根據崗位的條件訂立目標，讓自己達到要求！

電競發展前景圖

表 4　全球遊戲市場預測

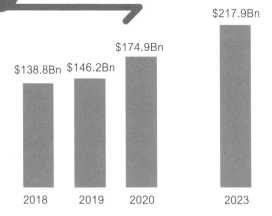

$138.8Bn	$146.2Bn	$174.9Bn	$217.9Bn
2018	2019	2020	2023

由 2018 年起，電競市場投資不斷增加，估計截至 2023 年會有 9.4% 增長。

表 5 2015-2023 年全球遊戲玩家預測

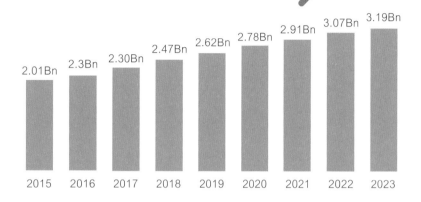

全球遊戲玩家人數都有顯著增長，預計全球將會有超過 30 億遊戲玩家。

表 6 電競觀眾增長（全球，2018, 2019, 2020, 2023）

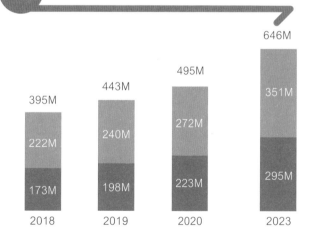

每年觀眾增長人數都有 10% 以上，全球總觀眾超過 6 億人。

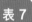表 7 電競營業額增長（全球，2018, 2019, 2020, 2023）

			$1598.2M
$776.4M	$957.5M	$950.3M	
2018	2019	2020	2023

電子競技所帶來的收入每年都持續增長，除了2020年因疫情而受影響，暫時預計2023年會增加15.5%，可達15億元。

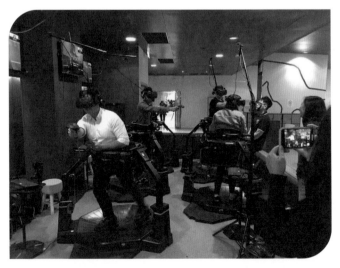

◆ 電競遊戲的類型很多，吸引了不同喜好的遊戲玩家。

表 8　全球各國在電競發展上的排名

國家排名	營業額	遊戲玩家人數
中國	$37.2B	642M
美國	$34.1B	185M
日本	$17.9B	74.1M
韓國	$6.07B	30.2M
德國	$5.53B	43.4M
英國	$5.17B	35.5M
法國	$3.72B	34.2M
加拿大	$2.78B	20.8M
西班牙	$2.47B	26.5M
意大利	$2.44B	34.4M

一直以為韓國會是電競發展的首領，但原來中國在電子競技上已急起直追，所發展的規模已遠超其他國家。

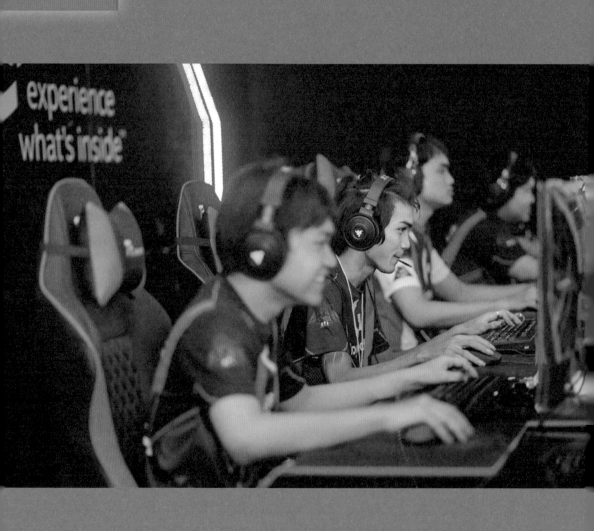

CHAPTER 02
家長與子女篇

了解電競與子女
身心發展的關係

雖然電競有打電動或打機的元素，但其實是
兩回事，如果能以正確的態度看待電競和遊
戲，電子遊戲是可以讓子女身心得到正面的
發展。如果家長可以了解電競的好處，就可
以踏前一步，支持子女的電競夢。

電競選手想甚麼？
選手的家長又想甚麼？

當家長發現子女要做電競選手，會有甚麼想法和感受呢？年輕人又為甚麼會想做電競選手或沉迷打電競呢？這一章先來聽聽兩位電競選手 Daniel、GuGu，以及 Daniel 爸媽的心聲，初步了解一下選手與選手家長的想法。

訪問人物 Daniel / Daniel 爸爸 / Daniel 媽媽

電競選手 Daniel

Daniel，23 歲，電競選手，現職為 ER esports 課程主任。

自細喜歡跳舞和打電動，14 歲正式接觸電競，開始組隊打電競比賽、做電競遊戲直播，以及到電競公司做兼職。

Q1

問 Daniel：你為甚麼會想成為電競選手？

Daniel：

我覺得工作是一世的，所以想選擇自己喜歡的工作。我自細喜歡打電動，而且覺得自己很有天分。在我而言，打電動是一種表演，可以從中發揮及找到自己。做電競選手又可以到不同地方打比賽，在家組隊參賽又可以認識很多不同地區的朋友，這種交友方式沒有語言限制。

另外，我想做與電競相關的事情，例如以教育方向在社會上推動電競的發展，幫助下一代有志投身電競行業的年輕人。

問 Daniel 爸媽：你怎樣知道兒子想成為電競選手？是他主動告訴你，還是你自己發現？

Daniel 爸爸：

是我自己發現的。兒子讀書的分數由小學至中二都不錯，但到中三，學校的成績就開始不合格，還留了班，令我十分擔憂和關注。於是我就開始留意他的一舉一動，發現他的書包裏有一張網吧卡，有一天我跟蹤他，才發現他經常在網吧打電動，浪費了很多時間，所以學校成績變得非常差。（但最後我沒有讓他知道我曾經跟蹤他，回家也沒有責罵他。）

Daniel 媽媽：

是兒子跟我說。有天他跟我說想做電競賽事中的「裁判」，令我覺得很驚訝！我便開始認真注意他的情況。

Q2

問 Daniel：你會怎樣平衡學業和電競的時間分配？你期望父母可以做甚麼支持你成為電競選手？

Daniel：

小學時，我可以平衡學業和打電動，我會盡快做好功課，在爸媽回家前偷偷打電動。到了中學，爸媽的管教沒那麼嚴厲，而且給我很多空間和自由做喜歡的事，結果我花了很多時間在電競上，學業成績差了，與爸爸商討後，我在中五退學了。

爸爸一直不支持我做電競選手，他為我計劃了很多，想我做工程師或做政府工，但這不是我想做的職業。雖然他不支持我，但他一直都沒有放棄我，還給了我很多自由度。不過有時候我也會想，如果爸媽當初支持我做電競選手，可能我就能夠兼顧學業了。其實只要爸媽來看我打比賽，我已經很開心和感到得到他們的認同。

我認為打電動與讀書沒有衝突的，看看怎樣平衡，數理邏輯好可以幫助打電動，打電動又可以訓練數理邏輯。而且我覺得電競是正面的運動，可以釋放壓力和負面情緒。電競是一場智力和腦力比賽，也是一項會流汗的運動，只是與一般運動的場地不同。

問 Daniel 爸媽：當你知道兒子想成為電競選手時，你有甚麼看法或感受？支持還是不支持？為甚麼？

Daniel 爸爸：

我一向給兒子很大的自由度，只要他在學校的成績沒有問題，他可以一星期打電動打足 7 天。所以我跟他解釋，讀書和電競可以同步發展，但希望他可以放多些時間讀書，因為萬一電競發展不理想，他都仍有希望。

Daniel 媽媽：

最初我不太支持他，因為他還在求學階段。直到他在中五退學時，我跟他設定時限去追尋夢想。

Q3

問 Daniel：在開始接觸或者成為電競選手初期，有沒有與父母發生爭執？他們有沒有曾經説過一些話令你最深刻，甚至改變你一些看法？

Daniel：

我從小覺得爸爸很惡，所以我很怕他。記得有一次我做完一個電競的訪問，當爸爸知道我想做電競選手後，他曾經説我將來會做乞兒；這令我更有決心要在電競中取得好成績，想用行動證明給他看我做得到。而媽媽支持我做任何事情，也支持我發掘自己的興趣。

問 Daniel 爸媽：你和兒子有曾經為做電競選手一事吵架嗎？

Daniel 爸爸：

我們沒有吵架，我只是跟他理論。我記得當他升上中四後，歷史重演，他又再次留班了。當時我說，如果他選擇「打機」而放棄學業，他將來一定做乞兒。但其實我給他的自由度很大，只要他能兼顧學業，他做甚麼也可以。

Q4

問 Daniel：你身邊的朋友對於你要做電競選手有甚麼看法？他們的意見有沒有對你造成影響？

Daniel：

朋友方面，有些支持有些不支持。支持的朋友，覺得電競可以賺很多錢，我又可以追夢；不支持的則認為為了打電動不讀書就沒出色。但我覺得電競是一項運動，只是與一般的運動場地不同，所以不是一件沒出色的事。

問 Daniel 爸媽：親友有沒有對你兒子做電競選手有一些看法？他們的看法有沒有影響你？或會否為你造成壓力？

Daniel 媽媽：

我的朋友有不同的意見，但有朋友跟我說，要對兒子的興趣多一份尊重。然後我就決定多留意有關電競的資料，例如開始看報紙及其他有關電競的報道，然後做剪報，也會在書店買些有關書籍了解一下，甚至買兩本相同的，一本給兒子一本給自己，因為我希望可以了解兒子的夢想多一點。

在做資料搜集時，我發現電競在中國、日本和韓國等國家已發展得很好，只是香港地區未有正面的支持。

Q5

問 Daniel：你覺得自己在做電競選手前後，性格上有沒有甚麼改變？

Daniel：

做電競選手後我的性格有改變。以前我很膽小，很怕陌生人，甚至連乘搭小巴也不敢叫下車，而且很消極，常常不開心。但玩電競後，因為打電動令我很有成就感，我變得積極正面了很多，性格又外向了，認識了很多朋友，也多了和爸爸溝通，他給了我很多意見。

問 Daniel 爸媽：你覺得兒子成為電競選手之前和之後，性格上有沒有甚麼不同？

Daniel 媽媽：

我發現兒子很專注做電競，他很有目標和紀律的，例如會注意心律，保持良好的身體狀況，避免長時機打電動而出現猝死的情況。

另外，發現他的英文水平變得不錯，後來發現原來遊戲比賽時要與其他國家的人溝通及組隊，所以要懂外語。

其實在兒子小時候，我已知道他有三個目標，就是跳舞、設計遊戲機和做翻譯員。我又想起，他在小學五年班時曾跟我說「我諗唔掂學業同興趣⋯⋯」現在才發現，原來他在小時候已經訂立了目標，只是我們一直沒有專注他的興趣，只重視他的學業。

Q6

問 Daniel：你與爸爸和媽媽之間的溝通有沒有分別？如果現在要你跟他們說一句話，你會想跟他們說甚麼？

Daniel：

很多事情我不會跟爸爸分享，因為他很惡。但每次當我知道爸爸有看我的直播，我也會很開心！而媽媽在很多事情上都會支持我，所以我常常跟她分享。她見我經常打電動，常說很擔心我眼睛有毛病，或怕我會猝死。

謝謝爸媽由一開始不支持我做電競選手，到現在准許我和支持我，還給了我很多自由度呢！

香港隊電競選手 GuGu

GuGu（林永祥），36歲，已婚及育有一女。由業餘玩電競，到現在成為亞運的香港隊電競選手。正職是羽毛球教練。

Q1

問：你為甚麼會想成為電競選手？

GuGu：

其實本身只是業餘打電競，後來亞運有一項電競賽事，便決定成為電競選手了，希望可以贏得比賽。

Q2

問：有沒有因為要做電競選手而與家人有爭執？

你覺得還在求學階段的年輕人可以怎樣做去得到父母的支持？

GuGu：

從來沒有與家人起爭執呢！我有一位很好的太太，同住的外母也全力支持我。雖然我少了時間與 1 歲的女兒相處，但太太知道我有目標，覺得我是做實事，而不是「玩玩下」，所以都很支持我。

我想跟想入行的年輕人説，如果你們沒有明確的方向、目標，又沒有決心去做這件事情，父母可能就會反對，而遊戲的成績也是給他們的行動證明。如果你沒有明確的方向和決心，父母反對你是合理的，因為如果他們不阻止你，任由你放棄學業，當刻你可以盡情打電動固然開心，但將來可能你就會後悔了。

Q3

問：作為一個成年人，你決定做電競選手後有沒有遇上甚麼困難？

如果作為一個爸爸，將來子女想做電競選手，你又會支持嗎？

GuGu：

我的正職是羽毛球教練，但因為疫情問題，生計也受影響，而作為業餘的電競選手，經濟壓力是一大考慮。

在現今香港，電競行業暫時仍未受到廣泛鼓勵，配套也較少。而作為爸爸，如果子女想做電競選手，我會先判斷他們有沒有這方面的能力、打電動之餘能否平衡其他興趣。我會與他們多多溝通，判斷他們是認真的還是隨便說說，希望可以給他們一些建議。

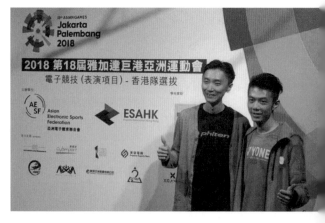

（左）亞運香港隊電子競技選手 GuGu

Q4

問：你覺得在做電競選手前後性格有甚麼改變？電競教練為你帶來甚麼幫助和影響？

GuGu：

我打電競後性格樂觀了，有時甚至會在打電動中忘記了現實中的身體痛症！而且電競是一種運動，可以訓練反應力，學習能力也會加強。

電競教練對我來説很重要！他們會教我一些比賽的實戰技巧和術語，同時會提供心理上的支援，他們觀察到我心理上有甚麼不足，會經常提點我，建議我需要改善甚麼，所以令到我進步很大！

（作者按：所以如果家長能成為子女的在家教練和心理輔導師，引導及陪伴子女進步，這也是很重要的！）

為家長解惑：認識遊戲與子女身心發展

很多家長不知道甚麼是電競的，只知子女花很多時間在打電動，又會用零用錢去「課金」，在遊戲中購買虛擬的配備，甚至因而荒廢學業。在很多家中眼中，電競可能就是影響子女身心的「毒藥」。但事實上，只要用正確的態度對待電競，這項愛好其實可以有助子女的身心發展。

任務情報

時間：早上 6 時

人物：周太和 15 歲的兒子

地點：兒子的房間

任務目標

- 了解大部分年輕人沉迷電子遊戲的原因
- 破解「遊戲太暴力，子女易學壞」的疑惑
- 找出打電動如何有助身心發展

任務獎勵

- 了解打電動不是一無是處，原來也是有益身心的全人發展
- 能更正面地支持子女的興趣和夢想，建立良好親子關係
- 明白子女打電動是與朋輩的共同話題，也可以成為家長與子女的共同話題，可以提升親子關係

劇情故事

星期日早上，周太起床經過兒子的房間，發現他又坐在電腦桌上埋首打電動。她心想：難道他昨晚通宵達旦打電動到現在嗎？於是周太有點激動地走進兒子的房間。

➤ **媽媽：**你不是整晚沒睡吧？一天到晚都在打電動，難道你想甚麼都放棄，每日只埋頭玩樂嗎？

➤ **兒子：**媽媽，我是在訓練自己做電競選手⋯⋯

➤ **媽媽：**電競選手？別以為隨便找個網絡潮語就
　　　能把我打發走！甚麼打電動可以當成工
　　　作都是騙小孩的話，我看你打電動打到
　　　腦子壞掉了！

➤ **兒子：**電競不是遊戲而已，還是一種職業！可
　　　以掙錢的！你自己上網看看甚麼是電競
　　　吧……

（周太立刻拿出電話搜尋有關電競的資訊，繼續
邊看邊說。）

➤ **媽媽：**你說是一種職業……那之前我額外給了
　　　你很多零用錢，「課金」給你後，你有在
　　　遊戲中把錢賺回來嗎？

➤ **兒子：**我都仍未成為電競選手，又怎會賺到錢
　　　呢！

➤ **媽媽：**好！既然你堅持想成為電競選手，媽媽
　　　就讓你去「進修」吧……我剛剛找到坊間
　　　有一些電競訓練班，可以讓你去「學打
　　　機」，今天我們一起去報名！

周太其實不想再因為打電動一事而日日夜夜與
兒子吵架，雖然她不明白電競是甚麼，但其實
她很疼愛兒子，想支持他的興趣和夢想。她希
望兒子上了電競訓練班後，真的可以夢想成真，
成為電競選手，同時，打電動的技術提升後，
可以減少「課金」在遊戲中的情況。

但上了幾堂後，周太發現兒子的情況不但沒有改善，仍然是日以繼夜地打電動，並發現在遊戲中「課金」的情況比之前更嚴重！

周太完全不知道可以怎樣做……她仍然不理解打電動與電競有甚麼分別，而且不知道可以怎樣教導兒子不要沉迷打電動而荒廢學業……

電競新手教學 1
以電子遊戲發展溝通網絡

年輕人從 12 歲起，在邏輯、解難及理解抽象思想的能力會逐漸增強，開始對身邊發生的事情充滿好奇心，想找尋問題箇中答案，他們開始能夠洞悉問題上多種可行的解決方案，甚至會利用科學，更理性地去思考身邊發生的事情，從而建立邏輯思考，並開始懂得解決困難。[4]

在發展邏輯及解難等能力時，年輕人亦開始建立自己的溝通網絡，然而溝通網絡往往會受到朋輩壓力、社會規範和身邊的社交團體影響。他們為融入朋輩之間，

4 Piaget, J., "Cognitive development from Piaget theory" (The psychology of the child. New York: Basic Books, 1972).

就會學習該群組的共同話題——現在的電子遊戲就是
大多年輕一族的溝通主題。年輕人之間都會利用這些
「話題」去分類朋友，倘若子女要加入某一群組時，他
們就要首先了解該群組的共同話題，所以年輕人就要
利用「電子遊戲」這話題認識朋友，建立朋友之間的共
同話題，繼而與朋輩相處，並從中學習溝通能力。

由於年輕人之間的話題主要來自他們社交上不同的事
情，所以家長要明白到子女的生活離不開「電子遊戲」
的話題，<u>不要強硬要求子女放棄遊戲</u>，這樣的做法反

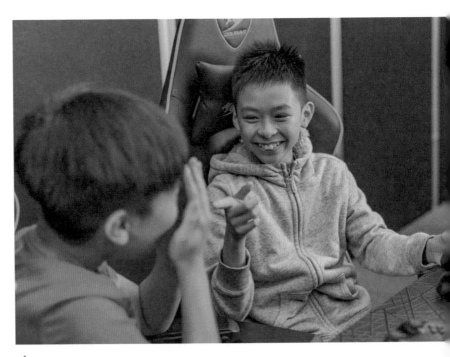

◆ 年輕人可藉着電子遊戲建立溝通網路

而會令到子女覺得自己不合群，甚至對他們心理健康
產生負面影響，例如自卑和自閉等，也會為他們在學
校的表現帶來嚴重影響。

家長擔心子女會過分沉迷遊戲是情理之中，但家長亦
要對子女有信心，因為他們其實已逐漸建立批判性思
考，解難能力亦會增強。作為家長，其實可以學習年
輕人的話題，從中得到子女的信任，讓他們覺得「爸媽
不是老頑固，並非甚麼都不懂，不會無理反對他們」。

所以家長要首先理解到子女的行為表現是受到哪一方
面的影響，了解該方面的話題，繼而開始跟他們打開
話匣子，再與他們訂立目標，協助發展。若家長能夠
了解子女的需要，他們亦會較容易接受意見，讓家長
從旁協助，減少大家的負面形象。

電競新手教學 2
遊戲暴力與子女學壞沒有直接關係

年輕人所玩的電子遊戲中，涉及暴力的主題持續增加，現今社會都認為電子遊戲會衍生暴力問題。但在一個長達 10 年的研究指出，含暴力的電子遊戲與年輕人的暴力及攻擊性行為，兩者之間並沒有關聯。實際上，年輕人現在可接觸的媒體已比以前多，現今社會除了電子遊戲外，還有其他資訊媒體，這些媒體都充斥着不同議題，遊戲是否衍生暴力行為視乎年輕人如何接收和取決；所以<u>要避免他們建立錯誤的價值觀，並非減少接觸某特定媒體，而是教導他們批判性思考，分辨接收的內容價值。</u>

另外，其實年輕人能分辨「現實情景」和「遊戲情景」，只要成年人在遊戲之中對他們加以引導，讓他們學習如何清楚分清「現實」和「遊戲」，並從中為他們提供一個學習機會去發展判批性思維能力。

🔓 解鎖提示

美國社會心理學家 Albert Bandura 在 1960 年代就兒童暴力問題進行了相關實驗（Bobo Doll Experiment）[5]。Bandura 邀請多位兒童參與實驗，並將他們分成 3 組，分別讓他們觀察成年

人如何對待吹氣不倒翁（Bobo doll）。其中一組成年人不斷在兒童面前暴力對待不倒翁，包括拳打腳踢及辱罵；而其他組別的成年人就只是玩其他玩具，並沒有對不倒翁進行太多侵略性的行為。觀察後，研究人員就安排兒童與不倒翁單獨相處，只有觀察過成年人使用暴力的兒童會暴力對待不倒翁。

這個不倒翁實驗證明，兒童會透過觀察而學習並且模仿；所以不少人認為，電子遊戲當中的暴力角色或故事，會在兒童成長中潛移默化，繼而在現實中產生暴力行為。那麼是否證明遊戲中的暴力內容絕對會對年輕人有負面影響？心理學家 Sarah M. Coyne 和 Laura Stockdale 就有另類看法[6]。

他們邀請 500 位平均年齡 14 歲的兒童參與玩電子模擬搶劫遊戲（GTA），當中涉及槍殺和毆打等暴力情節，但研究發現，暴力電子遊戲對年輕人現實中的暴力行為幾乎沒有直接關聯。研究人員相信，因為年輕人成長中不斷建構邏輯思考，他們逐漸有能力分辨現實和虛擬世界的分別。

5 Bandura, A., *Social learning theory.* (Englewood Cliffs, NJ: Prentice Hall, 1977).
6 Coyne, S. M., & Stockdale, L., "Growing up with Grand Theft Auto: a 10-year study of longitudinal growth of violent video game play in adolescents." (Cyberpsychology, Behavior, and Social Networking, 2020)

電子遊戲助身心全人發展

電競並不只是遊戲那麼簡單，而是已被納入 2022 年
杭州亞運會的正式比賽項目。與此同時，不少具影響
力的國際公司亦會投資和贊助舉行電競比賽，例如
RedBull，為年輕人提供了不少比賽機會。有見及此，
相對於其他需要場地或器材的運動，電競並非只是消
閒遊戲，而是能夠幫助子女身心發展的另類好「工具」。

年輕人在準備比賽時，無意之中可以訓練處理壓力的
能力和學習規劃。電競比賽很多時牽涉個人心理和策

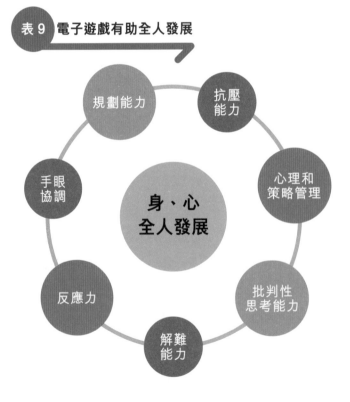

表 9 電子遊戲有助全人發展

規劃能力
抗壓能力
手眼協調
身、心全人發展
心理和策略管理
反應力
批判性思考能力
解難能力

略管理的訓練，而且電競比賽相對於傳統運動，要求
選手具備更高的批判性思考能力。

而年輕人除了面對多變的遊戲規則外，還要面對比賽
所帶來的壓力，所以他們不斷被訓練成一個身心皆有
全面發展的選手，這對他們日後的生活有莫大的幫助，
例如改善他們在學習上面對考試的抗壓能力，甚至有
助提升日後在職場的表現。

電競提供一個快捷的學習平台讓年輕人訓練多方面的
技能，他們只需在網上參與一個簡單比賽就能從中學
習，改善身心發展。所以電競除了有助訓練反應力和
手眼協調外，亦能夠建立批判性思考及解難能力。

在一個追求全能發展的社會，年輕人的發展不能再趨
向單一化，訓練上亦求新多變，電競就成為了現今年
輕人其中一項最有興趣的選擇。

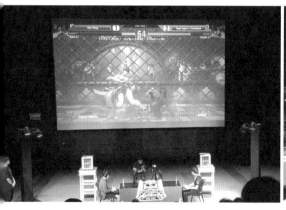

◆◆ TKO 公司舉辦的 Redbull Kumite
2018 比賽，比賽在香港城市大
學的邵逸夫創意媒體中心舉行。

◆◆ 每年由 Redbull 舉辦的《街霸》
比賽，2018 年決賽在法國巴
黎舉行。

為子女解惑：
如何正常看待電競
和遊戲

在考慮子女在電競發展的議題上，不少家長不約而同會有「電競就是遊戲」的想法，當然電競並非只是如此。要解決這個困惑，家長要先了解「打電動」和「打電競」的分別。

任務情報

時間：晚飯後

人物：周太、15 歲兒子

地點：周家客廳

任務目標

- 認識「電競」與「打電動」的不同
- 了解「打電動」令人沉迷的原因
- 了解以正確態度參與電競才能產生正面影響力

任務獎勵

- 了解電競的性質，不會再誤解「打電動」必定會令人沉迷
- 能夠指導子女以正確態度參與電競，讓電競運動對子女產生正面影響力
- 減低電競對子女的負面影響，更易控制及解決「打機」成癮的問題

劇情故事

（承上「任務 1」周太與兒子的故事）
周太為兒子報讀電競課程後，兒子除了「課金」在遊戲中的情況嚴重了，花在打電動的時間也更長⋯⋯

▶ **媽媽**：電競課程教了你甚麼？有沒有教你如何成為電競選手？
▶ **兒子**：就是要在遊戲中取得勝利吧！只要我可以成為冠軍，就可以被選中做電競選手了！

➤ **媽媽**：怎麼感覺你是以做電競選手做藉口，其
　　　　 實只是想打電動不讀書！

➤ **兒子**：你根本不明白我！

➤ **媽媽**：那麼你解釋給我聽，甚麼是電競？

➤ **兒子**：……就是打電動吧……

然而，自從為兒子報讀課程後，周太自己也開始多了留意有關電競的新聞和資料，對於兒子的回答，她感到很不解。她仍然很不了解究竟電競與打電動有甚麼分別。而電競為甚麼是一項亞運運動呢？打電動究竟有何吸引力而令年輕人如此沉迷呢？

在周太和兒子的故事中，其實他們都不清楚究竟「電子競技」與「打電動」有甚麼分別。

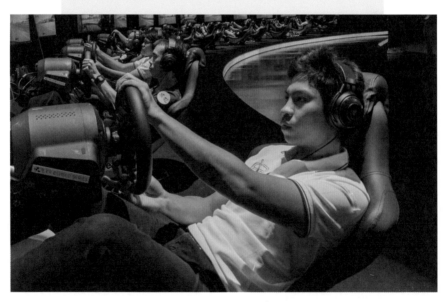

◆ 電競以比賽競爭為目標

「打電動」和「打電競」究竟有甚麼分別呢？

打電動	打電競
• 目的是消閒和娛樂	• 以比賽競爭為目標
• 主要以故事形式為主 （例如遊戲者需要透過闖關得到獎賞，繼而在遊戲中得到相應排名）	• 選手需要按照比賽規則進行「遊戲」，比賽中的「遊戲」以原始設定開始
• 玩家可以按照自己的喜好，隨時玩和操作 • 沒有時間和規則限制，較容易令人沉迷	• 選手需要在限時內做到比賽的要求 ➡要不斷「打電動」學習遊戲的策略 ➡不斷進行相關訓練
• 屬於輕鬆的玩意	• 電競與其他運動比賽一樣，講求體育精神和身心能訓練 ➡可發展社交能力和促進自我進步 ➡並非一項無目的性和沒節制的活動

電競新手教學 4

為何遊戲會令人沉迷？

遊戲成癮已被心理學家並列為精神疾病，亦無可否認電子遊戲是容易令人沉迷；這是由於遊戲公司因商業理由，利用人的內在和外在動機上的心理需要，特意把遊戲設計得令玩家着迷。

表 10　遊戲令年輕人着迷的原因

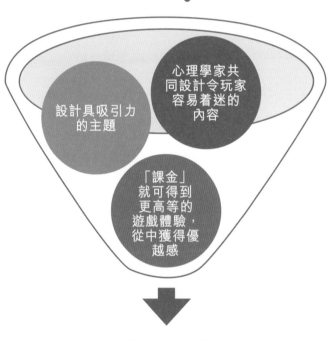

設計具吸引力的主題

心理學家共同設計令玩家容易着迷的內容

「課金」就可得到更高等的遊戲體驗，從中獲得優越感

具挑戰性並從中得到滿足感
＊出現忘我及過度使用的狀態＊

遊戲公司除了設計具吸引力的主題外，更會邀請不同
心理學家參與設計令玩家容易着迷的內容，例如設定
一些令玩家會產生追玩心態的情節、需要團體合作或
不同道具協助的關卡，繼而令玩家感到遊戲具挑戰性
及從中得到滿足感而欲罷不能。

除了設計遊戲內容，遊戲商亦看準玩家的年齡層。由
於一般玩家都是年輕人，他們沒有金錢的概念，也缺
乏財政管理能力，所以遊戲商會設計需要收費的遊戲
資源，例如遊戲中角色的道具、衣服和其他裝扮等，
從而令玩家投入金錢就能輕而獲得較高等的遊戲體
驗——這就是遊戲術語上的「課金」。

而一般年輕人有時為了得到遊戲中的優越感，往往在
遊戲中大灑金錢，結果就不斷陷入遊戲的圈套。家長
因而對此感到困惑和覺得難以控制，又分不清「打電動」
和「打電競」的分別，就會容易對電競這項運動反感。

◆ 有些遊戲需要團體合作才能完成，令玩家感到具挑戰性。

打電競不是純粹的玩樂消閒

相反，電競往往有競賽時限，是要按賽制進行「遊戲」以達到比賽水準，選手需要有相當一定的解難能力及臨場反應。比賽出現評分或排名結果後，遊戲內容又會重返原設，重新競賽，當中不涉及「只要『課金』愈多表現就愈好」的情況，亦不追求闖關為目標。

而且電競是講求策略和技巧，選手賽前是需要對「遊戲」進行研究、分析和訓練，並不是抱着無目標性的玩樂心態。所以「打電競」是相對能夠提升年輕人的學習能力，甚至能成為推動年輕人追求進步的原動力。

表 11　**電競的性質**

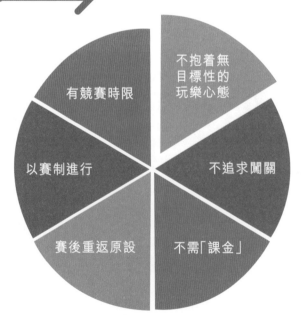

🔓 解鎖提示

電競運動常受到坊間誤會，主要因未普遍化所致。以上世紀 70 年代美國流行漫畫為例，當時社會上不少人認為漫畫主題大多渲染暴力及充斥着性話題，嚴重扭曲年輕人的道德價值觀，反對這些刊物出版，但其實那些漫畫就是現今不少年輕人，甚至變成親子追棒的動畫。對比現在的電競運動一樣，就是因為未能普及發展，在坊間缺乏認知的情況下，暫未廣泛得到社會的認同。

同時，電競亦猶如漫畫一樣，是一把雙刃劍，它能否為年輕人帶來正面影響就視乎大家如何利用，作為家長有責任指導子女以正確態度參與電競，要明白年輕人的自我約束和時間管理能力未必如成年人般成熟，倘若家長只採取放任式的態度讓他們參與電競運動，便很大可能令他們沉迷遊戲，令電競運動無法達到幫助孩子健康發展的效用。

有見及此，家長只要分清楚子女是在「打電動」還是「打電競」，要理解到電競並非像一般電子遊戲只是消遣，嘗試主動了解電競運動，繼而從旁指引以及與子女溝通，便能有效減低電競的負面影響，同時更易控制及解決子女「打機」成癮的問題。

CHAPTER 03
理論篇

如何成為子女的
在家電競教練？

家長想在子女的電競路上成為同行者，除了
向他們表示支持外，再加上「課金」給他們
買配備，或是參加電競課程，還可以成為他
們的在家教練！

爸媽也可以成為
電競教練！

相信很多父母都希望能夠在子女追尋夢想時，成為他們追夢路上的引導者，而非絆腳石。但在日新月異的時代，子女口中的夢想可能已經變成家長聽不懂的名詞。甚麼是網紅？甚麼是電競選手？作為家長如果能了解子女的夢想，不但能分辨他們是一時興起還是真的追尋夢想，更可以幫助子女在追夢過程中面對困難和帶領他們邁向目標。

以電競為例，未必每位家長能夠明確理解這項新興運動。可是，當誤解增加，往往就會影響雙方關係，甚至令關係去到不可挽救的局面。但只要家長能夠主動踏出第一步，嘗試了解電競，隨時可以成為子女的電競教練！

任務情報

時間：下午 5 時
人物：陳生、陳太
地點：陳家主人房

任務目標

- 學習電競的語言和了解電競的性質
- 成為子女的「家中教練」（包括技術、戰略、體能和心理訓練）

任務獎勵

- 成為子女電競追夢路上的教練
- 能夠與子女一起訂立目標，做子女的同行者
- 了解子女的情緒改變，彼此建立信任
- 從「自言自語」訓練中令子女變得更正面，彼此建立共同語言，感情變得更好

劇情故事

➤ **爸爸**：學校又打給我投訴我們的孩子啊，說孩子在課堂時打電動！

➤ **媽媽**：甚麼？他幾乎每天都花一整天打電動，說是在訓練，現在連上課時都在打？難道這就是他口中的追夢嗎？

➤ **爸爸：**但我們甚麼都不懂……做父母可能只可以在經濟上協助他們吧……

➤ **媽媽：**他上星期參加電競班時，我還額外給了他＄200買遊戲配備，這樣真的可以幫到他嗎？

➤ **爸爸：**唉……不過金錢都事少，我最擔心的是他的情緒問題……

（早幾天，爸爸經過孩子的房間，聽到孩子邊打電動邊說一些負面的說話。）

➤ **孩子：**天啊！我完蛋了，這遊戲都玩不好，我倒不如去死就好了……

➤ **爸爸：**只是遊戲而已，不用那麼誇張，輸掉也不會怎樣！

➤ **孩子：**你就是不明白這遊戲對我有多重要！

➤ **爸爸：**你每天都對着電腦說「死了、完結了、我是笨蛋嗎？」我覺得你是太過沉迷遊戲的世界了！輸了再重新玩過不就行了嗎？

➤ **孩子：**你對電競一無所知，沒有資格教訓我啊！

（然後孩子就怒氣沖沖地關上房門。）

陳生發現孩子打電動如此投入和認真，擔心有一天他會因為輸掉遊戲產生更大的負面情緒，甚至做出傷害自己或別人的事情……但陳生和陳太都不知道怎樣做才可以勸說孩子，或令孩子願意聽取他們的意見。

電競教練技 1

以運動訓練的模式打電競

當家長知道子女要下定決心做電競選手時，首先要學習電競的語言和了解電競的性質，繼而才能協助子女作一連串的訓練。電競和一般運動訓練一樣，同樣講求技術、戰略、體能和心理狀況。

以一個電競足球比賽為例，電競選手在約 3 分鐘的比賽裏，需要承受的心理壓力就如同 90 分鐘的真實球賽，兩者之間並無太大差異，甚至有電競手認為在虛擬世界的球賽，更需要較高的心理質素，因為當失分時，他們必須在 1 至 2 秒內重拾信心，不能被情緒影響。

◆ 運動心理學家會從旁教育及訓練電競選手，以提升其心理質素。

電競運動要求的心理質素甚至會比傳統運動高，一般
訓練都需要運動心理學家從旁教育，強調選手從中有
所得着，並且得而實踐。所以，家長在協助子女發展
電競運動上，亦可從這些方面着手，令他們在電競發
展上，尤其對日後的身心發展有所得着，而不是只
是盲目地玩遊戲。

電競運動的好處絕不比傳統運動少，它是一項能夠培
養年輕人「硬技能」（Hard Skills）（例如兩文三語和數
學邏輯）和「軟技能」（Soft Skills）（例如自信、溝通和
合作能力）的運動。若家長能在子女的電競運動訓練上
下功夫，並有系統地教導子女，不但能提升子女的電
競技術，更能夠令他們日後的身心發展有所得着，例
如改善他們的紀律和自我認同感。然而，盲目讓子女
打電動，不但浪費時間，更是浪費了訓練子女生活技
能的機會。

表 12　電競運動的好處

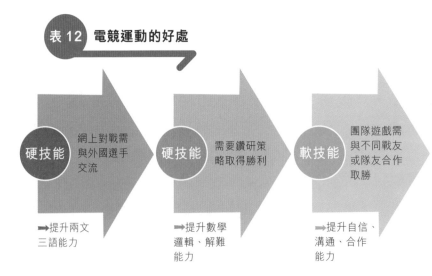

硬技能	網上對戰需與外國選手交流	硬技能	需要鑽研策略取得勝利	軟技能	團隊遊戲需與不同戰友或隊友合作取勝
	➡提升兩文三語能力		➡提升數學邏輯、解難能力		➡提升自信、溝通、合作能力

電競教練技 2

「訂立目標」
（訓練的首要任務）

要成為子女電競追夢路上的教練，絕不簡單。電競有別於其他運動，在家訓練的時間佔大多數，所以家長的角色亦相當重要。作為「家中教練」，除了要理解電競的性質外，更要學習如何與子女訂立目標。

清晰的目標設定能夠協助甚至激勵子女達成夢想。在訂立目標時，家長可以從旁指導子女，當發現子女所訂立的目標難以達到時，可以及時地和坦白地跟子女解釋夢想和目標的分別，避免他們在無法達成目標後承受失去目標的失落感，繼而影響日後生活，從此對自己失去信心。

年輕人訂立目標時，可能較着重個人感受。他們普遍的目標都會較着重過程中能否享受樂趣，只要能盡自己所能就作罷，例如「我今天能夠過關就很開心」。然而，要訂立一個完善的目標就要仔細計劃細節，例如訂立在特定的情況下要達至計劃的指定水平。而較客觀的三個主要目標分類包括：結果性（outcome goals）、表現性（performance goals）和過程性（process goals）。[7]

7　Hardy, L., Jones, J. G., & Gould, D, *Understanding psychological preparation for sport: Theory and practice of elite performers.* (John Wiley & Sons Inc., 1996)

表 13　三個主要目標分類

結果性目標

- 從結果出發，就着自己期望的結果訂立目標，以達到計劃或特定的結果為成功
- 例如在比賽中取得一定的名次或要求擊敗指定對手

＊要了解自己的能力，還要熟悉對手實力，一般都較具挑戰性。

表現性目標

- 多以個人表現提升為主，較需要與自己過往的表現作比較，以評核能否達到目標
- 例如在比賽上的發球命中率比上次練習高 20%

＊一般不會受對手影響，較集中期望自己在比賽上能做到的程度，與過去表現做比較。

過程性目標

- 專注在表現的動作上設立目標
- 例如在比賽中，成功做到一個特定動作(以足球電競為例，計劃在比賽中成功將球由 A 球員傳給球員 B，或是在比賽中成功做出某特定動作。)

＊不太重視過往的表現和該過程表現會否影響到最後結果。

訂立一個良好而有效的目標亦有五大標準，包括具體（Specific）、可衡量（Measurable）、準確性（Accurate）、實際（Realistic）和有時間限制（Time limit），所以在設定目標時，家長可從旁指導子女，運用以上五個標準訂立一個更完善的目標。當設定目標時，謹記問問這五個問題：

Q1

問：目標是否具體？

一個具體的目標應能仔細説明出來，要明確説明出想達到的結果，不能一概而言和過分空泛。家長與子女在訂立目標時，可以盡量引導子女準確描述他們的目的：究竟想做甚麼？達到甚麼結果？若果他們所表達的目的能夠讓旁人一聽就懂，就是一個具體、明確，而且易於評估的目標。

例子：
「我希望有很多人覺得我打機很厲害！」

這個目標就是一個不具體的計劃，除了未能明確描述目標的細節外，亦是一個難以評核的目標，因為令人

覺得自己很厲害涉及很多主觀因素，到底他人覺得自己厲害的地方是甚麼？

要訂立一個具體目標可以從說明自己要做甚麼出發，例如「我希望我在網上打機的片段，瀏覽人數升至2,000人。」

Q2

問：目標是否可衡量？

可衡量的目標需包括明確的指標，而大多數的指標都會包含數字，因為一個可計算的目標就能令整件事變得客觀和清晰。使用數字往往能夠判斷自己是否已經實現目標，也能知道自己離目標有多遠。

例子：
「我要今次的比賽表現有進步！」

但甚麼是有進步？大多數年輕人可能會以「輸」、「贏」來衡量自己是否有進步，但電競場上其實有很多不同技術可以計算，例如傳球次數和入球率等。若將目標改為「我希望今次的入球率增加10%」，那麼目標就變得可衡量，而且任務亦能明確讓你知道自己要做甚麼。

Q3

問：目標是否具準確性？

目標絕對不能是憑空想像和太空泛的，而且所制定的計劃愈仔細愈好，但要注意計劃是在能力範圍內做到的事，這樣更能提高自信心，所以在制定目標時要準確表達。

例子：
「我要一天內做到第一名！」

若果只是剛剛在電競運動上起步就要求自己成績有優異的表現，不但不切實際，更沒有準確衡量自己的能力和準確描述細節。究竟是甚麼的第一名？若投球率第一名又是否達到目標？

可以嘗試以改善自己的表現着手，例如在做出指定動作時，訂立訓練自己熟習使用某特定的指法，學習手指控制鍵盤和滑鼠的靈活度等，從而改善比賽表現。

◆◆ 協助子女訂立打
電動時的目標

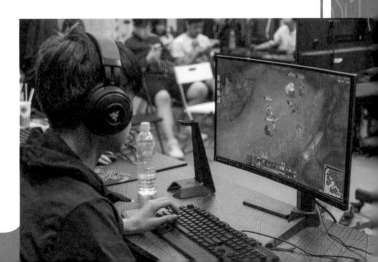

問：目標是否實際？

實際的目標是合理、可達成的。有時目標可能具準確性，但當衡量自己的能力時卻發現難度極高，不能達成的。這樣的目標令人感到沮喪，亦易令自己放棄夢想。同樣地，實際的目標亦不能定得太低，因為令自己無法進步，就失去了設定目標的意義。

例子：
「在電競賽車比賽中，要求自己在 3 分鐘內完成第一圈，然後在 2 分鐘內完成第二圈！」

這種高難度的技術表現並非一朝一夕就能做到，雖然這目標是準確描述細節，但難度太高，不乎實際情況而定。

電競解毒

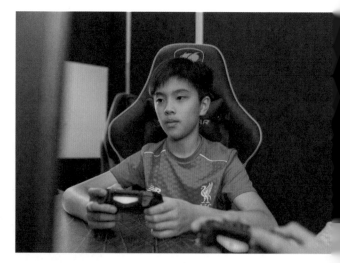

◆ 家長不要強迫子女接受自己的意見，宜給予子女空間進行檢討和思考。

問：目標有沒有時間限制？

很多人都會忽略為目標設定時限，每個目標都應該有一個清楚的完成日期。如果沒有清晰的時間限制就會令目標難以評估，或帶來評估上的不公平。而且，一個有時限的目標能令過程更加有效率，大家可以在限期內定期評估目標進度，甚至作出合適的調整。

例子：
「要在一年內做到這跑步速度！」

家長要注意設定目標的時限不宜太長，或太短，要保持一個表現，未必需要一年期限，可能 2-3 天就能夠達成，若果不能達成就要進行檢討，與子女一起討論為何會失敗。

這五個標準是相輔相成，當一個目標不具體時，就無法衡量，而且變得不準確。同時，目標沒有時間限制的話，就很難衡量目標是否實際，所以必須按照這些標準清晰訂立目標。

制定目標是一個與子女溝通的窗口，好讓家長與子女進行溝通，甚至一起制定一個共同進行的計劃。在訂立目標時，<u>家長要減少問一些是非問題，應問一些開放式的題目，讓子女在檢討中進行思考。</u>

利用「想像」訓練

想像訓練是一種心理訓練，家長可以讓子女幻想一下自己在比賽上的表現，例如幻想自己在比賽中會怎樣表現、會怎樣傳球。因為這樣的幻想，其實就如同讓自己參與一次真實的比賽，訓練自己熟習比賽的感覺。

這方法並非只適用於電競，亦可以應用於不同情況，例如在默書前，利用想像訓練幫自己預默一次，幻想老師會首先朗讀哪一段，讓自己熟習真實默書的感覺。這訓練在臨睡前都可以做到，口頭上練習就可以，家長可以請子女口頭上敍述如何比賽。

這訓練對於年輕人來說絕對是一個強大的工具，尤其是對年輕人日後工作亦有幫助，因為除了有效訓練心理質素外，亦能訓練子女同時處理多項任務的能力、記憶力和應變力。

除此之外，很多電競運動的想像訓練過程中亦會加入五官訓練，例如幻想電競足球比賽的畫面，然後在實際練習或比賽時回顧訓練過程中的視覺想像；有時亦會加入想像遊戲時的音效（聽覺）和控制滑鼠的感覺（觸覺）。所以想像訓練猶如一般運動一樣，電競選手在訓練中會心跳加速，是一種身心訓練。在這過程中，家長亦可同時藉着這機會了解子女的情緒改變和建立彼此的信任。

從「自言自語」中訓練正面思維

很多時候子女在遊戲中輸了,第一時間都會出現很多負面字眼,例如「死了!」、「沒有用了!這一切都完結了!」家長絕對不能輕視這些負面的自言自語,因為這些說話會潛移默化地影響子女的情緒!

自言自語其實是內心世界的語言,它不是用來與人溝通,而是與自己內心世界對話的一種語言,就像我們每個人思考自己的行為時對自己說的話,所以子女在遊戲中的自言自語,其實無形中也表達了他們內心的感受,家長絕對不能忽視。[8]

雖然子女在遊戲中的自言自語大多數較負面,但家長也不需要立即阻止子女自言自語,可以鼓勵他們建立多些正面詞語,例如利用一些共同喜歡的字詞。比如說,你和子女都喜歡吃燒賣,那麼每當在遊戲有失誤時就可以說「燒賣!」,若能夠改變這習慣,他日後就知道若果出現不好的情況,都可以用「燒賣」背後的意義去解決和面對,甚至會記得「燒賣」就是和父母共同的喜好,不會將這些失誤聯想到令人討厭或有負面情緒的過程。

8 Van Raalte, J. L., Vincent, A., & Brewer, B. W.,"Self-talk: Review and sport-specific model."(Psychology of Sport and Exercise, 22, 139-148., 2016)

將負面的自言自語改成正面的字詞，其實並非訓練電競選手的獨特方法。有很多成功的運動員都會在自己的私人空間張貼不少鼓勵金句，然後每天早上起床都和自己說一次，從而透過字句提醒自己，而自言自語的訓練也是異曲同工。

表 14 建立正面的自言自語的作用

| 與子女建立共同語言 | 增加子女的歸屬感 | 令子女建立正面思維 |

這個方法同樣地可以應用在不同地方，即使年輕人長大後遇到困難時，他們都能夠利用這方法鼓勵自己，變得樂觀，強化抗壓能力，所以不用運動心理學家，家長都可以訓練年輕人做到電競選手！

◆◆ 正面的「自言自語」
可以訓練正面思維

CHAPTER 04
電競運動員心理剖釋篇

了解電競選手的
壓力和心理需要

電競選手不只是打電動，而是進行一場又一場挑戰自己、挑戰別人的比賽，當中承受的壓力和一般運動員沒有分別。要懂得抗壓和紓壓，才能身心健康地繼續迎戰。家長在與子女進行心理輔導前，必先要了解一下，電競運動員究竟有甚麼壓力呢？

剖析電競運動員的性格特質，學習平衡性格發展

電競選手一直讓人有神秘的感覺，形象也較一般運動員負面。坊間亦有不少人標籤他們為「毒男」和「宅男」，但事實上他們的性格特質並非如此不堪，家長可從了解電競運動員的性格，甚至認識他們與普通運動員的性格異同，繼而分析子女的性格特徵，再讓他們參與不同的運動，取長補短，從而平衡子女的人格特質。

任務情報

時間：下午 2 時
人物：黃太、鄰居陳姨姨
地點：住宅大廈升降機內

任務目標

- 不要給電競運動員負面標籤
- 了解電競運動員和一般運動員的性格特質
- 協助子女平衡性格發展

任務獎勵

- 了解子女的性格特質，引導他們取長補短以及建立不同的興趣，子女感到被尊重和欣賞而喜歡父母。

劇情故事

➤ **鄰居陳姨姨：**你的孩子整天都躲在家裏打電動，他快變成「宅男」了！

➤ **黃太：**對⋯⋯他說自己是電競運動員，但運動員卻那麼內向，好像整天都在想事情。

➤ **鄰居陳姨姨：**是啊！很多打電動的都會這樣，他們都不愛說話。

➤ **黃太：**我怕他會變成毒男，有時候他還對着電腦發脾氣；朋友約他外出他又拒絕⋯⋯

➤ **鄰居陳姨姨：**會不會愈打變得愈自閉？你要想想方法啊！免得最後變成有情緒問題。

➤ **黃太：**唉⋯⋯有時候我甚至會怕他打電動打到猝死！不過我都不知怎樣才能讓他放下遊戲機步出房間⋯⋯

黃太回到家中後，發現兒子仍然坐在梳發上打電動，跟他說話他都不回應。想起剛才鄰居陳姨姨的話，黃太愈想愈擔心兒子……

心理輔導技 1
平衡性格發展

電競運動員與普通運動員的性格特質各有異同，其實「性格」本身是沒有好壞及優劣之分，只要了解子女的性格特徵，並在不同的項目中取長補短，就能夠平衡他們的人格特質，並達到全人發展。

◀◆▶ 年輕人在進行電競比賽

表 15　電競運動員與普通運動員的性格異同

普通運動員	電競運動員
☆**容易接受別人意見，以及融入團體合作形式** 電競運動員與普通運動員一樣，較一般人容易接受別人意見；因為他們都是受教練形式協助訓練，願意聽從及相信專業意見，以改善自己的不足之處，亦容易融入團體合作形式。	
☆**抗壓能力較高** 運動員們普遍都有堅毅的性格，原因可能是他們長期受嚴格訓練，過程亦會要求他們不斷超越自己，所以有樂觀的性格和較強的意志力。	
☆**對新事物的適應力比非運動員強** 運動員們的適應力整體來說比一般人強，但比電競運動員弱，因為運動員在面對運動比賽時，當中所面對的變化較電競遊戲少。	☆**對新事物的適應能力較快，常抱開放態度** 電競遊戲玩法不斷更新，大多選手習慣要隨時改變自己的訓練策略作出新應對。
☆**創作力較低** 創作力對於運動員來說不是太重要，因為大部分運動並不需要運用創意來進行比賽戰略或技術訓練。運動員主要以創意來使自己在運動訓練或比賽中更具靈活性和流暢性。	☆**創作力較優勝** 選手要按照朝夕令改的遊戲更新設計不同的遊戲戰略，亦經常要思考對手的策略，所以在創意力上會比一般運動員有更多訓練。
☆**性格一般都較外向** 他們與人相處時會較熱情，不抗拒社交接觸，甚至會主動認識不同類型的人士，願意在社群中擔當主要角色。	☆**性格較內向和沉實，比較喜歡獨立思考** 在電競遊戲中，選手大多時都要冷靜分析策略，所需的個人空間較大，不習慣太熱鬧的氣氛，所以容易令人覺得欠缺親和力。
☆**比電競運動員容易對事情缺乏耐性和衝動** 運動員對人對事都熱心而富有感情，行動上亦有不畏縮的態度；但很多運動都講求力量和爆發性，所以會比電競運動員對事情缺乏耐性和衝動。	☆**性格比普通運動員細心** 這與他們長期需要訓練觀察能力有關，他們對事情發生都抱有批判性思考，較懂得仔細分析問題，甚至願意投放更多時間去解決困難。

1) 對新事物抱開放態度的選手在電競上發展較有優勢。因為在電競訓練上，玩法有可能隨時改變，選手亦要突然改變自己的策略，技巧上很多時需要重新鍛煉，若能夠比其他人有較大的接受能力已經是較有優勢。

2) 雖然一般電競選手表面上不太主動，但家長都要欣賞他們沉實的性格，因為他們很多時未必有教練輔助，而且大多數的訓練都需要自我反思，所以他們反而會比其他人的自省能力高，處事亦細心仔細。家長不要忽略他們這樣的性格呢！

◆ 電競運動員合照

家長不應為子女喜歡打電動的性格有負面的定型，應杜絕一切「毒男才喜歡打電競」或「打機就是宅男」的錯誤觀念。子女是否打機打到變宅男宅女，其實視乎如何在現實生活和電競中取得平衡，很多電競選手喜歡打電子遊戲，但同時都有其他興趣，所以家長亦可以留意或幫助子女建立不同興趣，例如其他運動習慣，從而培養電競以外的愛好，亦有助改善電競選手不足的性格，例如內向的性格。

家長應引導子女去平衡性格發展，取長補短，生活中要多欣賞和尊重他們的性格特質，不能過分負面地標籤他們。

◆ 年輕人在進行賽車比賽

學習看懂電競運動員的壓力

家長要在子女的電競夢上作出扶持，除了要對電競有一定認知外，也要學習成為他們的心理輔導員。由於電競選手面對的壓力也不比一般職業運動員小，但正如上段提及，普遍電競選手性格都會較內向，他們往往未能妥善處理情緒問題，所以家長要學習看懂他們的壓力，從而提供合適的心理輔導。

任務情報

時間：星期日下午
人物：阿傑、阿傑爸媽
地點：阿傑家

任務目標

- 了解子女的壓力來源
- 成為子女的心理輔導員，引導及協助他們提升抗壓能力
- 協助子女提升認知能力及解難能力

任務獎勵

- 能夠在子女想成為電競選手的夢想中提供扶持及陪伴
- 子女願意說出所面對的壓力和心事，拉近親子距離

劇情故事

阿傑又關上房門在房間內打電動，近日他的脾氣好像特別暴躁，爸媽經常在客廳中聽到兒子在房內大叫大嚷及破口大罵，有幾次甚至聽到他把遊戲機的手掣大力擲在地上，發出巨大的聲響！每次兒子走出房間，爸媽都見到他怒氣沖沖，要不就愁眉苦臉。

➤ 爸爸：阿傑，你是否不開心啊？不如停一停不要打電動吧，先休息一會！

➤ 阿傑：不可以！這比賽對我很重要！我一定要完成！

➤ 爸爸：只不過是遊戲！你在房間內大吵大鬧，你再不停下來我就關了你的遊戲機！

➤ **阿傑：**爸爸！我已經打到很大壓力了！你不要
再煩我！

➤ **爸爸：**打電動是為了改鬆，打到有壓力為甚麼
要打！你……

（阿傑沒等爸爸説完，就憤怒地大力關上房
門。）

爸媽都很擔心阿傑，他們看新聞，有些年輕人
因為玩太多暴力的遊戲，而做出傷害他人和自
己的事情。他們怕兒子也有暴力傾向，甚至會
自殘……兒子説很大壓力，究竟有甚麼壓力呢？
他們真的很不明白，又不知可以如何幫助兒子。

◆◆ 賽車比賽進行中

提升認知能力，減低壓力的負面影響

根據心理學家 Lazarus 發表的情緒理論指出，認知是先於情緒出現。很多時我們會先評估事件的情形，並在認知範圍內找尋對事件合適的解釋，然後再反應出相對的情緒。[9]

理論認為，我們一般會受到外界和個人認知影響情緒，例如當電競選手在具挑戰性的環境，壓力無可否認會增加，但若果選手能將困難看待成遊戲中的難關，然後再按自己的能力作出相應的對策，壓力就能轉化成推動力。相反，若選手認為現在所面對的是會帶來威脅或傷害，自己亦不能解決，就會產生負面壓力。

表 16 個人情緒受外界和個人認知影響

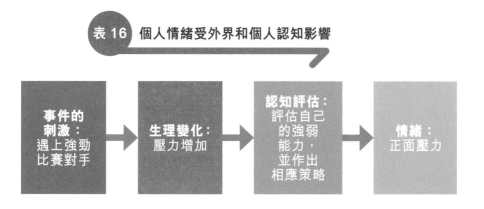

9 Lazarus, R. S., Cognitive-motivational-relational theory of emotion. (2000)

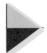

抗壓三部曲

每一情緒反應都是某種特定認知或評價作用後的結果。所以家長在評估子女的壓力時，可以同時考慮他們的周遭環境和自己對困難的看法，然後指導並提出他們能力範圍內的建議，鼓勵他們對事情表達意見，從而提升他們的認知能力，就能有效降低負面情緒。

表 17 抗壓三部曲

第一步：
了解壓力
根源

第二步：
轉化壓力

第三步：
設定合適
時間應付
壓力

第一步 ▶ 了解壓力根源

電競選手與一般運動員一樣，他們十分看重比賽，壓力亦有可能來自四方八面，包括比賽壓力、戰隊組織壓力、家人壓力，甚至自身壓力。他們會擔心自己現場發揮失準，導致未能在家人和觀眾面前好好表演，又會擔心自己錯誤投資在電競上，所以家長要先釐清子女在電競上的壓力原因，繼而對症下藥。

第二步 ▶ 轉化壓力

壓力會否來負面情緒就視乎如何看待壓力，若能轉化成良好的壓力就會變為目標的推動力。所以當遇到壓力時，可以先分析自己的表現，把各類因素納入情緒分析之中，然後再轉化為激勵自己的元素。

第三步 ▶ 設定合適時間應付壓力

成功將壓力轉化也不代表消除壓力，壓力會接踵而來，而且被轉化的壓力也不代表不會再變成負面壓力，所以都要制定良好目標和時間去對抗壓力。

例如，起初我有足夠能量去面對挑戰，但壓力變得低時，又會開始失去動機，甚至經過一段時間後，因為沒有達到預期表現，所以又會開始感到氣餒。

因此我們可以依着倒轉 U 理論一樣，按照自己能力制
定所需的推動力，找出一個最適合的壓力水平。

表 18　倒轉 U 理論

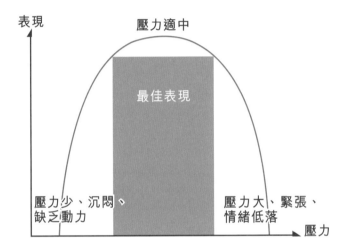

表現

壓力適中

最佳表現

壓力少、沉悶、
缺乏動力

壓力大、緊張、
情緒低落

壓力

◆ 拍攝於台北國際電玩展，正在舉
辦 New Geo Tour 全球總決賽。

◆ 拍攝於由 Retro.HK 舉辦的復
古遊戲嘉年華

電競解毒

學習如何解決困難，避免愈打愈「自閉」

由於各種因素，家長絕對不能忽視子女在電競上所承受的壓力，尤其在欠缺專業訓練下，他們更加需要有人從旁鼓勵和協助。倘若家長反對子女在電競上的發展，都會令他們承受更加大的壓力，例如拒絕溝通，偷偷地打機從而又再增加自己的壓力。

法寶 1 跟朋輩溝通

可鼓勵他們與朋輩分享自己的感受，例如主動請教自己的隊友，向他們傾訴壓力，可能他們都曾經或正在面對同樣的問題，有時候可能簡單的傾訴就能作出一個大建議。

◆◆◆ 家長的支持和理解，可避免子女愈打愈「自閉」。

　結合壓力的原因，了解自己發生甚麼事

找出壓力的誘因可以幫助我們釐清問題，從而準確思考出解決問題的方法。

法寶 3　安排自己的時間

思考出壓力的因果後，就可以按照問題找出合理的調整，例如先將事情分成幾個小部分，確保自己可以按計劃完成，甚至可以畫出一個小表格清晰自己內心的想法，當能清楚自己的目標時，內心亦會變得相對踏實。

表 19 抗壓能力小測驗

你遇到甚麼問題？	例：打機時過不到關
你有甚麼想法？	例：我很希望能勝出比賽
你的感覺是甚麼？	例：緊張
你能夠做甚麼？	例：• 要分析自己的弱項 • 了解遊戲要求

◆ 不同類型的電競遊戲

CHAPTER 05
心理輔導模式篇

與子女建立
良好溝通關係

當子女長大後，家長與子女的關係總好像「隔層山」，子女最常跟家長說的話是「不要管我！」、「你根本不懂我！」、「你很煩！」。與子女建立健康的溝通不是一朝一夕的事，如果在子女年紀小時已經錯過了建立良好親子關係的時機，不如現在就嘗試從子女的興趣和愛好入手，配合溝通技巧，與子女重建健康關係，甚至可以成為子女的在家心理輔導師！

親子溝通要訣

手提電話的普及和傳統中式家長觀念，雙職父母又缺少時間和精神與子女溝通，導致親子溝通不足、孩子打機成癮的問題。父母每每看到子女埋首打機就嘮叨他們要專注學業、要早點睡覺、不准許打機，子女則覺得父母「管住晒」很煩，每次的對話就是吵架……

任務情報

時間：晚上
人物：李太、李太 13 歲兒子
地點：李家客廳

任務目標

- 從子女的興趣入手，了解他們喜愛的遊戲
- 用平等和欣賞的方式進行溝通，尊重子女的性格和興趣
- 過程中應該保持耐心和包容，與子女平心靜氣地溝通

⭐ 任務獎勵

- 子女感受到父母的愛，願意對父母敞開心扉
- 子女得到父母的尊重和重視，讓他們建立自信心，減少焦慮、孤獨和沮喪等負面情緒
- 子女感受到家人的尊重和支持，更願意表達自我，父母能夠成為子女的同行者

🎬 劇情故事

作為一位朝九晚五的職場女性，李太和大多數香港人一樣，放工後已經沒有時間和精力和正值青春叛逆期的兒子溝通，所以不太了解兒子的喜好和想法。

最近她發現兒子不分晝夜地捧着手機玩遊戲，甚至到了廢寢忘食的程度，李太覺得兒子「打機成癮」而荒廢學業，對此感到很不滿，所以每次見到兒子拿着手機就會「長氣地」強調兒子現階段應該注重學業，一切以學業為主。

兒子常常都對媽媽的說教表現出不耐煩，覺得媽媽很囉嗦，又阻礙他專心打機，李太勸說了很多次，兒子不但都沒聽進她的話，甚至還變本加厲，打機打得更瘋狂，彷彿是「愈不讓他做，他就愈去做」。

李太和子女的有效溝通較為薄弱，當務之急應搭建一條家長和子女的有效溝通橋樑。在傳統中式家庭情況下，家長常常抱着萬事以「為你好」、子女必須服從家長的心態為前設，這種選擇性的表達意見和接受訊息，將導致親子間無效的單向溝通和溝通失敗，甚至出現信任危機的局面。

🔓 解鎖提示

美國著名哲學家、教育家、心理學家、被視為現代教育學的創始人之一的 John Dewey 表示，「溝通」(Communication) 追本溯源，來自「社區」(Community) 一詞，意指構建有效分享和有意義的社交互動。(Stuhr, 1997)。

溝通是一個多維度的行為，當中包括表達、接收、轉化信息的感官過程 (Crocker, 1990; Harris & Harris, 1984)，還包括肢體和非肢體語言。作為一種多變性的人際行為，每個人的性格、教育背景、價值觀、信仰和個人習性的差異，都會形成不同的溝通方式，從而對溝通過程產生影響。另外，每個人的壓力、感知和心理預期差異同樣對溝通的成效產生影響。

李太是一位傳統的香港式家長，由於忙碌的工作生活和居高臨下的權威式家長心態，在潛意識中對子女打機產生負面和否定的態度，因此才會與子女產生隔閡，令溝通產生阻礙。

溝通技 1

從子女的興趣入手

家長可先從子女的興趣入手，了解他們喜愛的遊戲，
例如遊戲背景、角色或者玩法，主動與子女討論遊戲
玩法，用朋友的口吻交流遊戲心得，相信他們會對你
的轉變會感到驚訝和窩心，而感到被理解，平等和尊
重，從而打開與子女溝通的大門。

家庭成員之間可能並不善於表達對彼此的愛，但這並
不代表子女感受不到父母的愛，他們往往看在心裏，
藏在心底。如子女見到家長為愛改變自己，學會接受
他們喜愛的事物，會更加感動和願意對父母敞開心扉。

◆◆ 爸爸與子女一起玩賽車遊戲比賽

溝通技 2

用平等和欣賞的方式進行溝通，尊重子女的性格和興趣

很多家長習慣用命令的口吻訓斥子女的不是。<u>苛責和體罰會在子女心中產生抵觸心理，引發溝通危機</u>，從而令親子關係陷入惡性循環。

家長不妨換個角度，<u>用愛和關懷欣賞子女的優點</u>，主動為溝通創造條件。例如通過和子女的遊戲互動，了解和欣賞他們的優點，讓子女感到在玩遊戲之外，也能得到父母的尊重和重視，以及在現實生活中得到滿足感，從而拉近親子距離。

另外，家長可以因應子女的性格，因勢利導，幫助他們<u>建立自信心，減少焦慮、孤獨和沮喪等負面情緒</u>，讓孩子在充滿正面情緒的家庭氛圍中，進行更有效的親子溝通。

在過程中應該保持耐心和包容

走進子女的內心和建立有效互愛的親子溝通，並非一日之功。以接納子女情緒為前提，例如當他們在遊戲中挫敗時，父母應先傾聽他們的情緒，在子女發洩完情緒後，一起討論遊戲表現，並用肢體語言給予他們足夠的支持和鼓勵，例如微笑、擁抱或者拍拍肩膀等，慢慢養成子女表達自我的習慣和自我肯定，用溫暖慢慢融化親子溝通之間的冰層。

家長應該以遊戲為切入點，進一步了解子女的內心，讓他們慢慢敞開心扉，並在現實生活中得到滿足感，感受家人的尊重和支持，以及表達自我的機會，才能拉近彼此的距離，讓孩子覺得父母是自己人生的同行者，而不是命令者。

溝通不但為了解決問題，更重要是表達愛。親情的潤澤將令子女敢於面對人生困難和挫敗，還能讓父母以傾聽者的角色，幫助子女紓解煩惱，讓子女感到受尊重而樂於傾吐心聲，建立有效的親子溝通技巧。

121

如何建立健康的溝通關係

家長要成為子女的電競教練,除了增強自己對電競的專業知識外,也要學習如何與子女建立健康關係。當中絕對少不了良好的溝通,這樣才能在子女的心理發展上作出妥善的輔導。

📝 任務情報

時間:晚飯後
人物:陳生、陳太和 14 歲兒子阿俊
地點:陳家客廳

📍 任務目標

- 掌握與子女建立良好溝通的方法
- 理清家長的角色定位
- 子女願意與家長溝通

★ 任務獎勵

- 與子女建立互相信任和尊重的關係，彼此能夠健康溝通
- 子女願意與家長説出心事和感受
- 成為子女在家的「心理輔導師」

劇情故事

陳家晚飯後，爸媽和兒子在看電視新聞，新聞報道説有一大班年輕人通宵排隊為買電競產品。

➤ **爸爸**：嘩！你看看，這些人真傻，花了一整天時間也不夠，還要花費一大筆錢在遊戲上。

➤ **媽媽**：對呀！打電動有甚麼用？對將來工作一點幫助都沒有。

➤ **爸爸**：阿俊！你也是！一天到晚只懂打機，花那麼多時間在遊戲中勝利又如何，登上榜首又如何！可以變成金錢嗎？電競第一，可以躋身上流社會，得到別人尊重嗎？又可以讓你在 DSE 取高分嗎？你再不努力讀書，將來一定變乞兒！

➤ **阿俊**：我不打電動都不會成績優異，反正在你們眼中我都是一無是處……

➤ **媽媽：**你聽爸媽的話就沒錯！你再花這麼多時間打電動而不去努力讀書，我們不會再給你零用錢！

➤ **阿俊：**每天都這樣跟你們討論根本沒有用處，你們只想我跟隨你們的方式走！

（阿俊傷心又憤怒地衝回房間繼續打電動……）

爸媽見阿俊不聽他們的話，又回到房中閉門打電動，怕阿俊會愈打愈過分。於是媽媽突然靈機一觸，想以「裝修房間」或藉口，把阿俊的電腦放在客廳，那麼他們每天都能好好觀察他在玩甚麼！

（幾天後，阿俊又在客廳打電動……）

➤ **阿俊：**太過分啊！這隊友是不是有病啊？@#！@#！@#$！

➤ **媽媽：**你在說甚麼？！

➤ **阿俊：**打電動太激動而已……

➤ **媽媽：**原來你在玩這些暴力遊戲，害你的性格變得粗鄙，幸好我把電腦放在客廳，讓我可以好好督促你！

（媽媽一怒之下，直接關了電腦，讓阿俊不能再打電動。）

➤ **阿俊：**媽！你太過分了！我就快過關了，你竟然關掉我的遊戲！還說謊騙我說要裝修我的房間，其實是想監察我打電動！我的遊戲 game over 了！唯一的私人空間也都沒有了……你怎可以這樣霸道！

➤ **媽媽：**（吼叫地大聲責罵阿俊）打電動要甚麼個
人空間？你還年紀小，媽媽只想教你，
以及控制你打電動的時間！

➤ **阿俊：**這才不是教呢！你是想監控我，想侵犯
我的私隱！你都沒有了解過我的感受！

媽媽聽到阿俊的回答後，感到很生氣，但又很
屈委。明明自己是為孩子好，想他減少打電動，
督促他專注學業，孩子卻説是被監控，而且完
全聽不進她的「苦口婆心」。

她都不知怎樣做才可以與孩子好好溝通，不再
因為「打電動」這話題而日夜吵架。

溝通技 4

拋開家長的傳統及負面想法

家長要與子女建立良好的溝通，要先去掉一些傳統負
面想法，例如「子女當然要聽父母的説話」或表現出父
母高權力的姿態。在成為子女的心理輔導師前，建議
家長要有以下四大觀念：

表 20 良好的溝通觀念及心態

子女是獨立的個體

尊重子女的興趣

「玩」是孩子的天性

有耐性地教導子女

1 子女並不是迷你版的自己

孩子是獨立的個體,家長不能強行將自己的想法建立在他們身上。很多時候,家長會把「我覺得你⋯⋯」放在嘴邊,忘記子女可能會有自己的想法,忽略他們發表的機會,甚至漠視他們一切的念頭,認為家長和子女就是一體,只要家長認為好的,他們都應該要接受,但這觀念只會扼殺子女的能力。

 需要有基本尊重

家長應尊重子女的喜好，就如家長都有屬於自己的愛好，例如喜歡看電視劇、購物，而子女的興趣就是喜歡打電動。當子女覺得被受尊重時，仍會懂得尊重家長，甚至更加願意聽取家長的意見，這有助日後教導子女。

 需要給予耐性讓子女學習

家長要明白子女不會一夜長大，不能要求他們會突然覺醒某些道理和瞬間變得成熟，所以在「説教」時，要有耐性地向他們解釋和讓他們有時間消化和吸收道理，給予他們空間去思考，這才能夠減低雙方溝通時的壓抑感。

4 小朋友一直都喜歡遊戲

自古以來，幾乎所有小朋友都喜歡遊戲，但只是隨着時代改變，遊戲形式會有不同，以前小孩會玩跳飛機、洋娃娃，現在的小朋友就玩電子遊戲，大家只是投其所好，家長不要過分誇大電子遊戲的弊處。

 小朋友都喜歡玩遊戲

溝通技 5

掌握良好溝通態度

家長與子女的溝通方法可以有很多，但有效的溝通則建基於良好的溝通基礎，這樣才能打開子女的心窗，協助他們成長。建立完善的基礎就要有以下的溝通態度：

表 21　良好的溝通態度

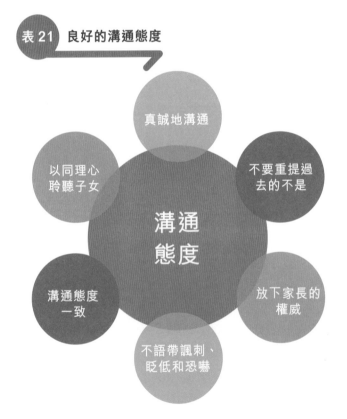

真誠地溝通

不要重提過去的不是

以同理心聆聽子女

溝通態度

放下家長的權威

溝通態度一致

不語帶諷刺、貶低和恐嚇

1　誠實和坦誠

與子女建立一個共同溝通的模式，當中要有誠實、坦誠和互相信任的溝通。家長不能每次都質疑子女的説話，亦不能誇大自己的過去為搏取子女信任，例如「我小時候每年都考第一，所以我給你的意見是正確的！」。只要真誠溝通，讓子女可以暢所欲言和無所不談才是成功的溝通。

2　持開放及客觀的態度

家長要減少説一些會增加雙方隔膜的話題，例如「你長大就會明白」或「我是大人，並不是所有事都要向你交代」。家長也不要在與子女溝通時「翻舊帳」，重提子女以往做得不夠好的事情，避免讓過往的經歷影響大家的溝通。家長要以開放的心，聽取子女當下的想法和意見，並提出客觀的意見。

3　放下權威，尊重子女

家長要知道自己並不是高高在上，有時需放下為人父母的尊嚴，拋開過分的威嚴，不能持着家長的權威，就認為子女要服從自己。要與子女平等和坦誠的相處，有時亦要向子女坦誠承認自己不足的地方，虛心向他們學習，甚至學習向對方説「對不起」和「謝謝」，互相學習，拓闊雙方的期望。

4 ▶ 說話要直白，不語帶諷刺

因為子女的人生經驗必定比家長少，家長說話上無需要巧詞雋語，反之說話直接、與子女暢所欲言，才是有效的溝通。同時要避免在說話中帶諷刺、貶低和恐嚇子女的意思，例如「你還年輕，一定不能做到！」、「你這樣打電動下去，只會變盲公！」、「你若果成功，現在都能賺大錢，為甚麼還坐在這裏？」，這樣的說話只會增加雙方的隔膜。

5 ▶ 溝通態度要一致

家長切忌隨時改變對子女的承諾，若時不時改變自己的立場，朝令夕改，這會讓子女容易感到困惑及容易感到壓力。當他們覺得溝通時出現壓力，就會拒絕與家長溝通。

6 ▶ 學習與子女「同聲同氣」，切忌回答一些沒有被問及的事

在溝通的過程中，家長應多以聆聽者出發，避免說一些命令和批評的說話，從而逐步領導子女達成目標，建立一個良好的社交環境。家長應多從子女眼光去看事物，才會明白他們的想法和需要，讓他們覺得父母可親可敬，日後遇到困難時，便不會抗拒傾談，甚至會主動找家長溝通。

另外，子女其實不會要求家長懂得很多電競的專業知識，所以家長不用提及太多技術層面的事，或者指責他們技不如人，甚至回答一些不是話題內的答案，避免他們覺得父母其實沒有在聆聽。

7 專注在子女的情緒和感受

家長應把自己的定位集中在輔導子女，在溝通過程中不要與子女爭拗事實，反而要考慮和關心他們的情緒。

例如子女跟自己説「我太生氣了！剛剛因為隊友的失誤我們輸了場遊戲，弄得整天都很失落⋯⋯」可能家長一般會回應「只是一場遊戲，下次再接再厲！對方技術很厲害嗎？」但事實上，家長不應忽略子女的情感，即使子女可能簡單表達剛剛只是遊戲輸了，但家長應該重視子女的情緒抒發，例如問「你覺得如何？隊友失誤會不會令你好失落？」家長應嘗試引導子女表達自己內心的感受。

◆ 多關心子女在打電動時的情感

釐清家長角色定位，
引導子女改變及計劃

很多時候家長會急於幫助子女作出改變，但有時只會
換來對方反感，因為子女不認同要有改變的需要。家
長要明白，要令子女有效地作出改變，首先需要令子
女同樣希望作出改變，並讓他們洞悉要改善的目標，
從而引導他們學習及訂立改變的計劃方針。

然而，子女未必清晰甚麼時候要改善自己的計劃。這
時候家長就發揮助導的重要性。例如，很多時候家長
可能會被問到能否增加遊戲時間，當中可能需要與子
女「談判」：

孩子：「爸爸我想玩多 10 分鐘！」
爸爸：「但我們的計劃是只能玩 30 分鐘……」
孩子：「不要啊！只需要多 10 分鐘就可以！」

在這情況可能很多家長都會作出讓步，但家長要明白
這可能會影響日後商討目標時的可行性，大家應該要
確實履行雙方訂立的規則，需要強調按照計劃實行的
重要性。因此，家長發現要調整計劃時，就可以向子
女提出改善的建議，讓子女覺得家長有考慮自己的需
要，例如「原來你每次打機都要多 10 分鐘，不如我們
增加遊戲時間，但同時都要增加運動時間啊！」但不要

強行要子女按照計劃執行，例如直接關掉電源，或多番向子女強調要遵守計劃，因為是當初大家都認同的協議。

家長要知道要改變子女的想法，除了要多番說服外，亦要花心機和時間向他們解釋背後的意義，同時不主張利用體罰，因為這只會令子女對與家長溝通出現更大反感。但謹記要堅持，<u>不斷強調遵守達成協議的重要性，並多採用引導式問題，引導子女說出感受和期望</u>，並向子女提出下次可以建議改善的機會。

最後，家長謹記要控制情緒，不要「讓他們打機，但又要黑臉」，家長要建立一個健康的溝通環境，以及能夠讓子女有成功感的環境。除了讓子女知道家長態度堅定，還會尊重他們的意願和協議，而不是所有事情和要求都會被家長否定。<u>家長每一個星期可與子女檢討表現及定下的時間表以作出短期檢討</u>，同時配合適當的獎勵，包括內在的鼓勵，例如言語肯定，這些都會令子女感到自己按照計劃進行的成功感。

◆ 爸爸與兒子一起做遊戲直播

如果家長不斷跟子女重複要求，但子女不聽從，
家長開始感到不耐煩或情緒失控，可以怎樣處理
自己的情緒，或可以冷靜下來再跟子女溝通？

- 短暫離開一會，先輕鬆一下，處理自己的情緒
- 請另一半(伴侶)幫忙處理
- 了解自己 / 子女在溝通中感到壓力的原因，提
 醒自己有其他方法可以處理眼前的問題

溝通技 7

為子女提供個人空間，並讓他們有主導權

私人空間對於電競選手來說絕不能缺少。因為一個屬
於他們的個人空間，能夠讓他們有機會訓練自己的批
判性思考，也可以訓練創意力，同時能與家長建立互
相信任和尊重的關係。

提供一個個人空間，並非提供一個地方那麼簡單，而
是一個令子女感到安全感的地方，所以家長需確保自
己不會突然闖入空間，讓子女可以在這空間發洩脾氣，
並有一個進行自省的地方，讓子女覺得家長接受和尊
重他們的世界。

家長雖然提供了一個既安全又獨立的個人空間，但不代表就任意讓他們「自由發揮」。家長要多留意子女的情緒變化，在溝通時嘗試多觀察他們的情感，不用太著重事實。例如由問子女「為甚麼會輸掉比賽？」改為應多問「你會不會很傷心啊？」令子女感到父母的關心及提供一個最方便和容易的渠道抒發內心感受。

最後，建議家長為子女提供一個領導權及自導權，從而增加他們的責任感。例如讓他決定玩甚麼遊戲，建議他們自己購買配件，令子女變得更加成熟和更有責任心。

本章參考資料：

Coco, M., Guerrera, C. S., Di Corrado, D., Ramaci, T., Maci, T., Pellerone, M., ... & Buscemi, A., "Personality traits and athletic young adults." Sport Sciences for Health, 15(2), 435-441. (2019)

Matuszewski, P., Dobrowolski, P., & Zawadzki, B., "The Association Between Personality Traits and eSports Performance." Frontiers in Psychology, 11, 1490. (2020)

McCrae, R. R., & Costa, P. T., Jr., "A five-factor theory of personality." In L. A. Pervin & O. P. John (Eds.), Handbook of personality: Theory and research (2nd ed., pp. 139-153). New York: Guilford. (1999)

Lazarus, R. S., "Cognitive-motivational-relational theory of emotion." (2000)

Miller, S. R., & Chesky, K., "The multidimensional anxiety theory: an assessment of and relationships between intensity and direction of cognitive anxiety, somatic anxiety, and self-confidence over multiple performance requirements among college music majors." Medical Problems of Performing Artists, 19(1), 12+.(2004)

DePree, M., "Leadership is an art." New York: Doubleday. (1989)

Goleman, D., "Destructive Emotions." Bantam, New York, NY. (2003)

Hawton, K., Salkovskis, P. M., Kirk, J., & Clark, D. M., "Cognitive behaviour therapy for psychiatric problems." Oxford: Oxford University Press. (1989)

CHAPTER 06
常見困境篇
如何預防打機成癮？

每當家長看到子女「閉關」房間沉迷打電動，甚至玩到通宵達旦，都會認為他們打機成癮，擔心從此下去他們會更無法自拔。影響學業都算了，萬一令視力受損，甚至猝死就賠上性命！這一章，一起來看看心理學家解釋「打機成癮」和提供的預防方法，讓家長簡單地就能學會一招半式！

怎樣預防子女打機成癮？

家中子女日日夜夜地在打電動，有時甚至打到廢寢忘食，上癮似的機不離手，令不少家長都開始擔心子女會否出現沉迷或成癮問題，而忽視學習、工作及人際關係發展，甚至怕會嚴重影響心理發展。家長可以做甚麼去令子女不沉迷打電動呢？

任務情報

時間：晚上
人物：劉生和劉太
地點：劉家

任務目標

- 了解甚麼是打機成癮，電競不等於打機成癮
- 檢視子女有沒有打機成癮
- 掌握預防沉迷打電動的方法

⭐ 任務獎勵

- 與子女建立密切的親子關係，成為他們的傾訴對象
- 讓子女可以自我管制，減少家長的擔心

🎞 劇情故事

➤ **媽媽：**我想我們的孩子打電動打到無法自拔了……

➤ **爸爸：**他以前每個星期都會抽一天去打羽毛球，現在連半小時陪我去練習都説沒有時間。

➤ **媽媽：**但他説電競就是要長時間訓練，我就覺得根本是上癮！

➤ **爸爸：**他還跟你解釋也算得上是一件好事。我只要一開聲問他在做甚麼，他就叫我別煩着他呢！

➤ **媽媽：**難怪你們每次一説話就像火星撞地球，可能是青春期，所以拒絕溝通。但看來我要把他的遊戲全部刪除才可以解決！

➤ **爸爸：**這樣真的好嗎？

劉生和劉太發現孩子打機的情況越來越嚴重，怎樣勸説也勸不聽，覺得孩子已經打機成癮了，擔心會引發負面的情緒和行為，但不知怎樣勸阻。

預防打機成癮的方法

據研究調查得知，現時有 23.1% 香港中學生每日會投放多於 3 小時在電子遊戲，假日更會多於 7 小時。而在精神疾病診斷及統計手冊（DSM-5）中亦開始討論把遊戲成癮列入心理精神疾病，所以令不少家長都開始擔心子女會否出現沉迷或成癮問題，而忽視學習、工作及人際關係發展，甚至怕會嚴重影響心理發展。

 解鎖提示

打機就是帶出很多嚴重問題嗎？問題在於發現問題後的溝通和解決方法！

雖然打機成癮會為子女的身心發展帶來嚴重影響，但種種測試並非要證實打機是避之則吉的遊戲，而是指引家長去判斷子女打機的情況，從而提出解決方法。

在判定子女是否打機成癮前，家長可透這些情況出現的程度初步診斷他們是否沉迷遊戲：

表 22 沉迷遊戲初步評估

☐ 過於專注於網絡遊戲，並被網絡遊戲佔據生活。

☐ 有不能戒斷網絡遊戲的症狀。

（例如：當家長收走或禁止子女打機時，令他們不能接受，甚至出現嚴重傷害自己的行為或無法控制自己的情緒。）

☐ 逐漸花費更多時間於網絡或電子遊戲上，繼而無法處理和影響日常生活。

☐ 嘗試控制網絡遊戲參與失敗。

☐ 由於網絡和電子遊戲，對以前的愛好和娛樂失去興趣。

（例如：以前喜歡打籃球或其他運動，但因過於沉迷於電子遊戲，對過去的喜好失去興趣。）

☐ 儘管知道過度沉迷於遊戲會導致心理或其他健康問題，依然無法抽離電子遊戲。

☐ 就互聯網遊戲欺騙其他家庭成員或朋友。

（例如：子女可能未經家長同意挪用其信用卡買遊戲配備，或欺騙家長說已經完成功課從而得到家長的許可，繼續玩電子遊戲。）

☐ 通過網絡遊戲逃避現實負面情緒，並減輕負面情緒。

（例如：子女可能在學校遇到不愉快的事情，他們就選擇在電子遊戲中得到關注或勝利，從中得到成就感，而不去面對現實，逃避問題。）

☐ 由於網絡遊戲而危及或失去重要的人際關係、工作和教育機會等等。

* 其實並非很多打機成癮的案件，暫時 0.3-1% 玩家會出現成癮問題，而大多數會出現嚴重精神憂鬱問題，而在 DSM-5 的初步評估上都要有 5 種特徵以上才算得上成癮。

專家秘技 2

電子競技 x 遊戲成癮

很多時候，家長都會認為子女花太多時間在遊戲上就是成癮的最大症狀，但電子競技往往就是要投放很多時間。就如工作一樣，一般都市人一日都會花 8-12 小時在工作上，所以家長首先要摒除「電競就是打機」的，以及花多時間在遊戲上就是成癮的想法。

家長可以參考電子競技排除網絡遊戲成癮的標準，從而了解電競與打機成癮的分別：

表 23　判斷子女打電競是否成癮

子女並不會因為電競此行為而導致潛在的心理障礙，例如抑鬱症或控制障礙。

儘管該項活動會導致一些損害，還是一個有規劃的選擇結果，例如一些高水平運動，就需要密集式訓練，從而得到特定技能，並非不能控制或無目標地投放時間。

行為可以被描述為長時間的密集參與，但是能分散時間和注意力，並有充分時間繼續在其他方面生活，並不會導致個人嚴重的健康障礙或困擾。

行為是有策略性，有良好分配時間，例如電競選手有自己的訓練模式和訓練時間表。

解鎖提示

電子競技 x 遊戲成癮，當子女參與電競時，可能會投放較多時間，但不代表他們就是打機成癮，而且有不少研究已顯示，電子競技亦會在社交、個人思考及身心上帶來好處，不要抹殺電競的優點。所以最重要是設立一個完善的計劃！

專家秘技 3

建立子女心理正向發展的方法

要判斷子女是投入在電競發展還是只是沉迷打機，家長可以參考上段提及的 DSM-5 的成癮標準，以及學習和子女建立心理正向關係。

1 建立密切的親子關係

與家人和朋友有密切的關係較少機會出現打機成癮的問題。很多時子女對人際關係失去自信心，但家長又未能適時給予援助和了解，所以他們選擇利用遊戲逃避現實問題。若果家長可以多花時間與子女在日常生活多作溝通，讓他們有其他途徑發洩負面情緒，以及有傾訴對象，甚至可以增加他們對家長的信任，家長便可以協助他們解決實際問題，增強他們在現實中的自尊心。

家長切忌不斷反對子女的意見，要適時給予指導和細心觀察他們的情緒及行為變化，不能吝嗇給予他們空間和時間。

2 ▶ 鼓勵子女接觸不同類型的遊戲

除了一般電子競技遊戲外，家長亦可與子女接觸不同類型的遊戲，亦鼓勵家長與他們一起參與遊戲，例如隊制和運動遊戲，這不但可以增加親子時間，更能有助改善他們的社交能力，並在遊戲中學習。

與此同時，家長亦可以透過這些機會適時監察子女所玩的遊戲並給予輔導，避免他們對某特定遊戲太過沉迷。

◆▶ 家長與子女一起參與遊戲，打破隔膜。

🔓 解鎖提示

有時候不知是子女到青春階段拒絕溝通抑或是家長本身的原因，子女和家長的關係猶如「火星撞地球」，怎樣才能快速打破這關係？家長可以嘗試向子女學習電競，做到「同聲同氣」，或直接邀請子女「決戰一番」，打破隔膜，但家長也要注意在對的時間做對的事情，還要在溝通前好好預備，避免出現「雞同鴨講」！

3 與子女一起定立目標

心理學上也十分着重自我成長這課題。家長可以邀請子女一起訂立目標，從而做到長期自我管制的效果。家長要相信子女會逐漸變得成熟，有能力平衡生活和遊戲時間，令他們對自己的喜好負上責任。在建立共同目標時，亦可以互相溝通和給予建議，從而增加雙方的了解。

🔓 解鎖提示

有時打電動可能是個無止境的過程，家長這時可以建議子女訂立目標，例如每一個月達到一定程度，或每次完成一個任務或關卡就完成目標等，不能不停地追打，同時亦要在生活另一方面訂立目標。

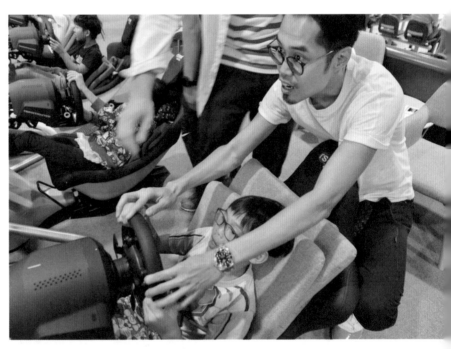

◆◆ 爸爸與孩子一起合作玩賽車比賽

本章參考資料：

Carbonie, A., Guo, Z., & Cahalane, M., "Positive personal development through esports." PACIS 2018 Proceedings, 125. (2018)

Freeman, G., & Wohn, D. Y., "Understanding eSports Team Formation and Coordination." Computer Supported Cooperative Work: CSCW: An International Journal, 27(3–6), 1019–1050. (2018)

Fung, Y. H., "Hong Kong internet use and online gamer survey 2011". Retrieved from http://creativeindustries.com.cuhk.edu.hk/wp-content/uploads/2012/03/HK-Internet-Use-and-Game-Use-Study-Report-English.pdf (2011)

Kardefelt-Winther, D., Heeren, A., Schimmenti, A., Van Rooij, A. J., Maurage, P., Colder Carras, M., Edman, J., Blaszczynski, A., Khazaal, Y., & Billieux, J., "How can we conceptualize behavioral addiction without pathologizing common behaviors? Addiction". Advanced online publication. doi:10.1111/add.13763 (2017).

Kari, T., Siutila, M., & Karhulahti, V. M., "An Extended Study on Training and Physical Exercise in Esports.". In Exploring the Cognitive, Social, Cultural, and Psychological Aspects of Gaming and Simulations (pp. 270-292). IGI Global. (2019).

Kuss, D. J., Griffiths, M. D., & Pontes, H. M, "DSM-5 diagnosis of internet gaming disorder: Some ways forward in overcoming issues and concerns in the gaming studies field: Response to the commentaries.". Journal of behavioral addictions, 6(2), 133-141. (2017)

Newzoo, "2017 Global esports market report".Retrieved from https://newzoo.com/. (2017)

Rehbein, F., Psych, G., Kleimann, M., Mediasci, G., & Mößle, T, "Prevalence and Risk Factors of Video Game Dependency in Adolescence: Results of a German Nationwide Survey". Cyberpsychology, Behavior, and Social Networking, 13(3), 269–277. (2010)

Wang, C. W., Chan, C. L. W., Mak, K. K., Ho, S. Y., Wong, P. W. C., & Ho, R. T. H., "Prevalence and correlates of video and internet gaming addiction among Hong Kong adolescents: A pilot study." Scientific World Journal, (2014).. https://doi.org/10.1155/2014/874648

Yang. J.Y., Huang.H.Y., & Zhang.L,, "Present Situation, Problem and Development Countermeasures of E-sports Industry in China." Journal of Captial University of Physical Education and Sports. 26(03), 201-205. (2014)

APPENDIX

從打機說起

寫給家長的
電競知識

家長要在子女的「電競路」上同行，做他們
的在家教練，就要先了解電競的有關知識。
本部分會簡單介紹一下各遊戲平台和特點，
電競的遊戲類型、玩法和經典遊戲，以及打
機術語。

各遊戲平台介紹和特點

遊戲平台	特點
街機 (Arcade) 和家用機 (Console) 時代	街機和家用機算是遊戲的始祖。第一部商用街機 Computer Space 1971 年在美國面世，玩家除了要控制太空船透過導彈擊落對手，同時需要擺脫引力，可惜當時這個遊戲不太吸引玩家。反而 1972 年推出的街機 "Pong" 是第一部成功的商用街機，遊戲玩法就像在電視裏打乒乓波。而第一部商用家用機就是 1972 年推出的 Magnavox Odyssey，玩家需要貼上不同的膠片在電視螢幕作為遊戲場景。 其後美國雅達利公司大力發展主機市場，在 Atari 2600 發行了一系列受歡迎的遊戲，例如《乓》(Pong)、《魔幻歷險》(Aventure)、《太空侵略者》(Space Invader) 和《吃豆人》(Pac-Man)，培養了第一批家用機玩家，但之後遊戲界出現泡沫，湧現大量劣質遊戲，美國遊戲業終在 1983 年出現大蕭條，間接造就任天堂的成功。 當時任天堂公司令家用機發展非常成功，它推出了和雅達利不同的遊戲，例如《大金剛》，《超級瑪利歐兄弟》，還有《薩爾達傳說》和由第三方開發的《勇者鬥惡龍》和《最終幻想》等。現在家用機已發展到第 9 代的 PS5 和 XBOX Series X，熱門的遊戲種類也有很多，特別是格鬥遊戲如《街霸》和《拳王》；體育遊戲 FIFA，PES 和 NBA。

PC 時代	PC 時代是一系列即時戰略和第一人稱射擊遊戲湧現的時代。第一隻即時戰略遊戲是西木工作室開發的《沙丘 II》（Dune 2），遊戲是即時進行，不再是以前常見的回合制。隨後還有《終極動員令》（Command & Conquer）、微軟的世紀帝國 (Age of Empire)、美國暴雪公司開發的《魔獸爭霸》和《星海爭霸》。 PC 時代造就了韓國電子競技專業化，逐漸打開了電競發展的序幕。
網絡遊戲時代	高頻寬互聯網普及令遊戲的網上對戰和社交功能更成熟，本身的 RTS 遊戲，因需要同時控制 200 個單位令門檻太高，所以衍生出現今更着重合作的 MOBA 遊戲，如《英雄聯盟》（League of Legends，LOL）和《刀塔》（DOTA）。 而 FPS 遊戲也衍生一系列主打網上對戰的遊戲，例如《反恐精英》、《全球攻勢》、《守望先鋒》、《使命召喚》、《堡壘之夜》和《絕地求生》。
手遊時代	這代同時衍生了 AR、VR 和將來的雲端遊戲時代。由於智能電話功能提升，電競遊戲不再局限於 PC 和主機，遊戲在智能電話都能有高質素運作，當中為人熟悉的休閒類遊戲有 *Angry Birds* 和 *Candy Crush* 等，而 VR 的 *Beat Saber* 和 AR 的 *Pokémon GO* 和 *HADO* 也帶給玩家不同的體驗。

◆ VR 遊戲體驗

遊戲類型、玩法和經典遊戲

遊戲類型	玩法	經典遊戲
FPS（第一人稱射擊遊戲）	以玩家的第一人稱視角為主的射擊類電子遊戲，主打使用槍械或其他武器進行戰鬥。遊戲着重角色或武器功能，透過團體合作發揮每位角色的遊戲性能。	Overwatch，Rainbow six，Counter-Strike: Global Offensive
RTS（即時戰略遊戲）	遊戲的過程是即時進行而不是採用回合制，通常單獨進行遊戲，要求玩家需要在遊戲中處理不同情況，例如，在遊戲收集物資建立自己的軍隊和部落等。RTS 講求很多微操作，例如處理 200 名士兵的分類，玩家要考慮不同的管理。	Age of Empires，StarCraft，Warcraft
Battle Royales（大逃殺遊戲）	大多玩家在無裝備下開始遊戲，當中透過探索和收集物資在限時內生存和避免淘汰，有傳統多人混戰遊戲的遊戲風格。	Fornite，PUBG
MOBA（多人線上戰術競技遊戲）	玩家被分為紅藍兩隊，通常每個玩家只能控制其中一隊中的一名角色，以擊破對方隊伍的主堡為勝利條件，玩家都要考慮自己的角色強弱和遊戲中負責的工作。	《英雄聯盟》（League of Legends, LOL），《刀塔》（Dota），《刀塔 2》（Dota2）

Collectible Card Games（CCG/TCG）（集換式卡牌遊戲）	指透過收集卡牌進行對戰的遊戲，多為一對一的雙人對戰形式。玩家要了解卡牌的功能，然後進行不同變化組合殲滅對方。	《爐石戰記》，《符文大地傳說》，《魔法風雲會》
Simulation Video Game（模擬遊戲）	以電腦模擬現實或虛構世界當中的環境與事件，提供玩家一個近似於真實情境的遊戲。	*FIFA*，*Rocket League*，*Microsoft Flight*，*Simulator*
FG（格鬥類型遊戲）	利用角色特有的技能進行格鬥，主要依靠玩家迅速的判斷和微操作進行格擋或攻擊從而取勝，操作難度較大。	《街頭霸王》系列，《拳王》系列，《鐵拳》系列，《任天堂大亂鬥》系列

◆ 賽車類遊戲

常見遊戲術語

常見遊戲術語	意思
Gank	常見於多人線上戰術競技遊戲，指偷襲、配合進攻等方式壓制敵人。
拉怪（Pulling）	指由肉盾型角色扮演坦克負責吸引敵人的火力，然後一次過將他們擊敗的行為，借以減少消耗資源。
放風箏（Kiting）	又稱打帶跑，指對戰遊戲中持續和敵人保持一定距離，並攻擊敵人的技巧。能夠遠程攻擊的角色在對付短程攻擊的敵人，可以使用此技巧以傷害敵人和確保自身安全。
分傷	某些敵人頭目（Boss）單次攻擊就能令單一角色造成致死的傷害，所以需要多名角色共同分攤該傷害才能承受得住。
Rekt	由英文單字 wrecked 的音延伸而來，意思是一個人被擊敗、狙擊、壓碎後的樣子，意思是輸得很難看。
Combo	又稱連擊、連打，通常在格鬥或音樂節拍遊戲出現，指在遊戲中連續地執行一系列動作指令，但操作有時間限制，完成後可得大量分數或優勢。
Random Number Generation （RNG）	指隨機機率，例如發出爆擊傷害的機率或抽到特定卡牌的機率。
Aggro	指一種非常進取的打法、依賴攻擊大過於防禦的戰術。
AoE	英文 Area of effect 的縮寫，多出現於角色扮演或策略遊戲中，意思是對指定範圍內的多個目標同時能發生影響的術語。

OP	英文 Overpowered 的縮寫，一般形容特定角色和技能過於強大的意思，甚至需要被遊戲公司進行下調和平衡的情況。
Nerf	指對遊戲特定內容進行削弱。遊戲公司會有定期的 Nerf，避免玩家使用一些太強的角色影響遊戲體驗。
Buff	Nerf 的相反，指某項對目標有益的效果，提升一些沒有太多人選擇或較弱的角色，令遊戲變得全面。
Meta	代表該遊戲版本的主流策略、英雄和牌組等等。很多時，同一遊戲但不同地區，例如北美和歐洲會流行不同的 Meta。
GL	Good luck 的簡寫。
HF	Have fun 的簡寫。
GG	Good Game 的簡寫，遊戲結束時，會用 GG 禮貌與對手表達玩得不錯或是一場精彩的比賽。
WP	Well Played 的簡寫，遊戲結束時稱讚對方玩得不錯。
AFK	Away From Keyboard 的簡寫，指玩家不在電腦面前。
Guild	多數出現在大型的多人在線角色扮演遊戲，工會成員會互相遊玩，為他們的工會爭取榮耀。
NPC	Non-Player Character 的簡寫（非玩家扮演或控制的角色）例如給玩家任務和賣武器的商人。
Game Master（GM）	遊戲公司專門負責監管玩家行為並維護遊戲環境的負責人。
Tank	通常叫坦克或稱肉盾，具高生命數值、高防禦力或防禦技能例如短時間免傷。此角色會將敵人的攻擊或注意力集中自己以保護隊友。
Support	通常叫輔助或者奶媽，指對戰遊戲中負責治療的角色，延緩隊友的死亡，恢復生命和取消負面狀態。

DPS	專門負責傷害輸出的角色，一般分為物理持續傷害（AD）或是一次性魔法傷害 (AP)。
Crows control (CC)	指能控制其他角色行動能力的技能，例如使敵人暫時無法行動。
CD	技能的冷卻時間，角色在使用某項技能後需等待一段時間才能再次使用。
課金 (Microtransaction)	指在遊戲中使用現金購買遊戲中的額外資源（例如造型、道具和角色）提升遊戲體驗。
Season Pass	指遊戲季票、電子遊戲可下載的額外內容（DLC）。
卡關	玩家持續在一個關卡內未能通關的狀態。
私服	私人伺服器的簡稱，線上遊戲中指非官方管理的伺服器。
鬼服	指沒有或者極少真實玩家在線上的伺服器。

◆ 拍攝於拳皇電競世界賽（上海站），粉絲在台下為選手打氣。

參考資料：

戴焱淼：《電競簡史——從遊戲到體育》（香港：三聯書店（香港）有限公司，2019）

孫博文、藍柏清、葉靖波、應舜潔與陳斯宇：《電子競技賽事與運營》（北京：清華大學出版社，2019）

超競教育、騰訊電競：《電子競技職業生涯規劃》（北京：高等教育出版社）

Pettman, K., *eSports Superstars*. Carlton Books. (2018b)

Scholastic Inc., *Esports: The Ultimate Guide* (Illustrated ed.). Scholastic Inc. (2019)

Chaloner, P., *This is esports (and How to Spell it) – LONGLISTED FOR THE WILLIAM HILL SPORTS BOOK AWARD: An Insider's Guide to the World of Pro Gaming*. Bloomsbury Sport. (2020)

Amos, E., The Game Console 2.0: A Photographic History from Atari to Xbox (2nd ed.). No Starch Press. (2019)

Kent, S. L., *The Ultimate History of Video Games: from Pong to Pokemon and beyond. . .the story behind the craze that touched our lives and changed the world: From Pong . . . Touched Our Lives and Changed the World (1st ed.)*. Crown. (2010).

Stanton, R. *A Brief History Of Video Games: From Atari to Xbox One. Robinson*. (2015)

電競解毒
從電玩中贏得親子關係

著者
鄧皓禮 @ER Esports、
張毅鏗 @ER Esports

採訪及撰文
鄭敏華

責任編輯
周宛媚

裝幀設計
鍾啟善

排版
楊詠雯

出版者
萬里機構出版有限公司
香港北角英皇道499號北角工業大廈20樓
電話：2564 7511　　傳真：2565 5539
電郵：info@wanlibk.com
網址：http://www.wanlibk.com
　　　http://www.facebook.com/wanlibk

發行者
香港聯合書刊物流有限公司
香港荃灣德士古道 220-248 號荃灣工業中心
16 樓
電話：2150 2100　　傳真：2407 3062
電郵：info@suplogistics.com.hk

承印者
美雅印刷製本有限公司
香港觀塘榮業街 6 號海濱工業大廈 4 樓 A 室

出版日期
二〇二一年六月第一次印刷

規格
特 16 開（230 mm × 170 mm）